U0082181

〈荷馬禮贊〉、〈大宮女〉、〈路易十三的宣誓〉

追求古典主義，復刻文藝復興，

凌駕一切之上的是對拉斐爾的敬愛

劉晏伶，音渭 編著

藝術主宰者

安格爾

他筆下的人物擁有岩石般清晰的輪廓，卻又如綢緞般柔和；

他使用最樸素的色彩，仍讓畫面擁有最深遠的意蘊；

他的畫如同雄偉的建築，在大地上穩穩地屹立不倒。

目錄

附錄：安格爾年譜

代序 —— 來赴一場藝術之約

繪畫是人類天生的藝術。人們從孩提時代,便懂得用簡單的線條勾勒眼中的世界。

好花不長開,好景不長在,有人卻能用畫筆將一刹那定格成永恆;平凡的事,平凡的物,有人卻能賦予其新的生命,帶人們發現它的美好;有形的景,無形的情,有人卻能將情感揮灑成動人心魄的色彩,喚起人們深深的共鳴。

這樣的作品,這樣的人,都是我們耳熟能詳的。它們永恆的銘刻在人類文明史上,深植入我們的頭腦,構成我們基本的常識。這套書,便是一封跨越世紀的邀請函,翻開它,來赴一場藝術之約。

它講的是美術家的人生,同時用人生的河流串起每一處絕妙的風景,也就是他們的作品。他們的生命從哪裡開始,他們有怎樣的家庭、怎樣的童年、怎樣的愛情、怎樣的病痛,又怎樣成長、怎樣探索、怎樣謀生,那些偉大的作品又是在什麼情況下誕生……你會在這裡一一找到答案。

他們其實不是藝術聖壇上那一張張用來膜拜的畫像,而是跟我們每個人一樣,有血有肉,有哀有樂。米勒(Jean-François Millet)有一個溫暖快樂的童年;雷諾瓦(Pierre-Auguste Renoir)生了一個成為二十世紀著名導演的兒子;高更(Eugène Henri Paul Gauguin)最先是一位從事金

代序

融業、收入豐厚的業餘畫家；梵谷（Vincent Willem van Gogh）直到生命的最後一年才賣出一幅畫；畢卡索（Pablo Ruiz Picasso）情人無數，八十歲時還迎娶了三十五歲的妻子；孟克（Edvard Munch）一生在親人去世、病痛、菸酒、精神癲狂中度過，卻活到八十一歲高齡……每一幅經典畫作，不再是展覽牆上的木框，而與鮮活的生命有所關聯。你能夠如此真切的感受到那些線條與色彩是由怎樣的雙手來勾勒的。

當這許多位美術家匯集到一起，又串起了一部美術史，他們是美術史上最璀璨的珍珠。每一本書都不是孤立的，而是互相呼應，他們是自己的傳記主人，同時又是其他傳記主人的背景。有時，幾位名家同時出現或前後承接，你會發現他們在時間和空間上竟如此相近。你彷彿徜徉在巴黎的羅浮宮，漫步在楓丹白露森林，沉浸在濃厚的藝術氛圍中。你看到他們在塞納河畔背著畫板寫生，在學院的畫室研究著比例與筆法，在街角煙霧繚繞的酒館進行著思想的爭鳴，在為參加各種沙龍而忙著選畫、貼標籤、裝箱、布展……

你的美術素養不再停留在知道幾幅畫作、幾個名字上，你與藝術的連結更加緊密。你會在一場美術展覽中關注畫作的派別和技巧，你會在子女接受美術教育時找出最經典的畫作，你會在某個地方旅行時，說出哪位美術家曾與你走過同一段路。

代序 —— 來赴一場藝術之約

繪畫是人類天生的藝術。人們從孩提時代，便懂得用簡單的線條勾勒眼中的世界。

好花不長開，好景不長在，有人卻能用畫筆將一剎那定格成永恆；平凡的事，平凡的物，有人卻能賦予其新的生命，帶人們發現它的美好；有形的景，無形的情，有人卻能將情感揮灑成動人心魄的色彩，喚起人們深深的共鳴。

這樣的作品，這樣的人，都是我們耳熟能詳的。它們永恆的銘刻在人類文明史上，深植入我們的頭腦，構成我們基本的常識。這套書，便是一封跨越世紀的邀請函，翻開它，來赴一場藝術之約。

它講的是美術家的人生，同時用人生的河流串起每一處絕妙的風景，也就是他們的作品。他們的生命從哪裡開始，他們有怎樣的家庭、怎樣的童年、怎樣的愛情、怎樣的病痛，又怎樣成長、怎樣探索、怎樣謀生，那些偉大的作品又是在什麼情況下誕生……你會在這裡一一找到答案。

他們其實不是藝術聖壇上那一張張用來膜拜的畫像，而是跟我們每個人一樣，有血有肉，有哀有樂。米勒（Jean-François Millet）有一個溫暖快樂的童年；雷諾瓦（Pierre-Auguste Renoir）生了一個成為二十世紀著名導演的兒子；高更（Eugène Henri Paul Gauguin）最先是一位從事金

代序

融業、收入豐厚的業餘畫家；梵谷（Vincent Willem van Gogh）直到生命的最後一年才賣出一幅畫；畢卡索（Pablo Ruiz Picasso）情人無數，八十歲時還迎娶了三十五歲的妻子；孟克（Edvard Munch）一生在親人去世、病痛、菸酒、精神癲狂中度過，卻活到八十一歲高齡……每一幅經典畫作，不再是展覽牆上的木框，而與鮮活的生命有所關聯。你能夠如此真切的感受到那些線條與色彩是由怎樣的雙手來勾勒的。

當這許多位美術家匯集到一起，又串起了一部美術史，他們是美術史上最璀璨的珍珠。每一本書都不是孤立的，而是互相呼應，他們是自己的傳記主人，同時又是其他傳記主人的背景。有時，幾位名家同時出現或前後承接，你會發現他們在時間和空間上竟如此相近。你彷彿徜徉在巴黎的羅浮宮，漫步在楓丹白露森林，沉浸在濃厚的藝術氛圍中。你看到他們在塞納河畔背著畫板寫生，在學院的畫室研究著比例與筆法，在街角煙霧繚繞的酒館進行著思想的爭鳴，在為參加各種沙龍而忙著選畫、貼標籤、裝箱、布展……

你的美術素養不再停留在知道幾幅畫作、幾個名字上，你與藝術的連結更加緊密。你會在一場美術展覽中關注畫作的派別和技巧，你會在子女接受美術教育時找出最經典的畫作，你會在某個地方旅行時，說出哪位美術家曾與你走過同一段路。

更重要的 —— 你會更加深刻的感受到藝術的美好。面對安格爾（Jean Auguste Dominique Ingres）的〈泉〉（*The Source*），你是否為少女潔白自然的胴體而讚嘆？面對米勒的〈晚禱〉（*L'Angélus*），你是否為農民的虔誠、寧靜、純潔而感動？面對雷諾瓦的〈煎餅磨坊的舞會〉（*Le Bal au Moulin de la Galette*），你是否聽到陽光在樹葉的空隙中歡躍喧鬧？面對梵谷的〈向日葵〉（*Sunflowers*），你的雙眼是否被那火焰般的明亮點燃？

林錡

代序

第 1 章
被上帝祝福的孩子

「我的兒子要接受最好的教育」

　　1780 年的秋天，在美麗的蒙托邦，泰斯庫河和塔恩河靜靜地流淌著，粼粼的波紋交匯在一起，像兩個朋友伸出健壯的手臂緊緊相挽。水鳥掠過水面，棲息在河心的島嶼。

　　這是多麼靜謐的景象！在岸邊三三兩兩散步的人偶爾會抬起頭，望望天空，感嘆道：「啊，生活如此愜意！」城外，平坦而一望無際的土地上，有一幢看似不起眼的房屋，但是如果有淘氣的小孩試圖翻進窗戶、撿回他失手飛進房屋的彈弓，就會驚訝於建築內部裝飾的豪華。花紋繁複而高雅的牆紙上掛著大大小小的畫作，古代威嚴的神祇、穿著樸素的鄉下人和趾高氣揚的大臣被裝裱在金碧輝煌的畫框中，一言不發；桌面上，顏色慘白的石膏像、身姿婀娜的大理石少女、手持長矛的青銅士兵從各個角度無聲地凝視這頑皮的入侵者。他會趕緊從原路驚慌失措地逃走。

> **蒙托邦**
>
> 地處法國西南部，位於阿基坦盆地東南部，加龍河支流塔恩河畔，為塔恩—加龍省首府。

　　「那個屋子裡住的都是什麼人？」稚童好奇地問父母。

　　「那裡住著一位老先生。」父母回答道。

　　一位鼎鼎大名的人物 —— 約瑟夫・安格爾居住在這棟

宅子裡。他的職業之一是建築設計師，同時他也是裝飾雕刻師、繪畫教授，甚至，了不起的是，他擁有一個響亮的頭銜——蒙托邦皇家美術學院院士！他發自內心地熱愛自己所從事的一切。而且，不滿足於以上這些五花八門的領域，他還要涉足音樂之神的領域，一個人擁有如此廣泛的才華與愛好，別人大概就能夠理解他為何要把自己的家裡裝潢得眼花瞭亂了。

藝術是約瑟夫畢生的摯愛，他日復一日、年復一年地創作，同時從各處收集讓他一見傾心的藝術珍品，通通放進他的豪宅，並樂此不疲。而更令他愉快的是，在這看似普通的日子裡，他的家庭迎來了一位新成員——一個身體健康的男孩！

窗簾嚴密地掩住了窗戶，防止喜悅的母親受到驚擾。陣痛漸漸消退，母親的額頭上還殘留著汗跡，她喜不自勝地望著剛剛出生的小生命，聲音很虛弱，但充滿了初為人母的無限慈愛：「約瑟夫，把他抱過來，我要好好看看他。」

父親緊張地搓著雙手，在房間裡來來回回地走著，明知道自己什麼忙都幫不上，還是忍不住在所有事情中都插上一手。最後因為過度激動而顫抖的雙手先後打翻了水盆、杯子以及各種各樣的物品以後，他終於強忍著，克制住自己的笨手笨腳，連連囑咐僕人：「輕一點，把他放到夫人的懷裡……再輕一點……不要把他的手臂壓住了！」

「他將來會是一個了不起的人，」母親懷著憧憬與自豪說，「你看他的額頭多麼飽滿。你聽我的 —— 我要讓他接受最好的教育。」

「讓他和我一樣走上藝術的道路，我可以給他找這個領域最優秀的老師。說真的，只有在藝術領域，我能幫上他的忙。」父親思索著，一邊徵詢妻子的意見，「你同不同意？」

「我當然不反對，」妻子微笑道，「我太信任你的才能了。他擁有一切 —— 他出生在一堆畫布、顏料和刻刀裡。他繼承你的一切，一定會超越你。」

這個銜著金鑰匙出生的孩子，被取名為尚・奧古斯特・多米尼克・安格爾。

小小的安格爾擁有一個大厚紙夾，這是六歲生日那天，父親非常鄭重地交給他的，從此以後，他可以每天一遍遍翻閱藝術大師們的作品。這個稚氣未脫的幼童每天和拉斐爾、提香、科雷吉歐、魯本斯、特納、華鐸、布雪筆下的人物見面。

「我非常高興，」父親撫摸著下巴說，「說實話，我一度擔心他會把這些畫紙都揉爛，或者用來磨牙齒。」

有時候一時興起，父親還會在小安格爾面前拉上一段小提琴，再把琴遞給兒子，教導一番。

「我還是希望他學畫畫。」拉完琴以後，父親說，「不過多一樣愛好也不錯！像我一樣！」

　　來訪的客人們會說：「這麼小的孩子就開始把玩畫筆啦？」

　　父親裝作嚴肅地說：「我要是不看著他，他會把自己的衣服塗成五顏六色，再把顏料擠進嘴裡。」

　　他偷偷地望著妻子，那表情像在驕傲地說：「什麼是天賦？這就是天賦！」

　　「我終於明白什麼叫『與生俱來』的熱愛了。」客人由衷地嘆息道。

拉斐爾·聖齊奧

義大利畫家和建築師，繪畫以秀美著稱。

提香

義大利文藝復興後期威尼斯畫派代表人物，被響為「西方油畫之父」。

科雷吉歐

義大利文藝復興時期最偉大的畫家之一，16 世紀早期創新派畫家，壁畫裝飾藝術開拓者，創作了很多頗有影響的聖壇畫。

魯本斯

巴洛克藝術代表人物，他結合了文藝復興時期的美術技巧、人文主義思想和法蘭德斯民族美術傳統，形成獨特技巧。

華鐸

18 世紀洛可可時期法國最重要、最具影響力的畫家，畫了大量具喜劇色彩的作品。

布雪

法國畫家、版畫家和設計師，他將洛可可風格發揮到了極致，曾擔任法國美術學院院長和皇家首席畫師。

父親強壓住快要溢出來的笑容，給客人展示了小安格爾的作品。

「你應該早早讓他接受正式的藝術教育，他會成為第二個李奧納多‧達文西或者拉斐爾。」客人略帶恭維之意地建議道，「你知道哪些人是這個國家最好的藝術教師。」

「我正有此意。」父親已經快要控制不住地笑出聲來了。

送走了客人，父親把小安格爾高高地舉起來，在屋裡轉著圈兒。「你沒有辜負爸爸的期望！」父親喃喃地說，「我的天生熱愛繪畫的兒子！」小安格爾在空中揮舞著雙臂，咯咯地笑著。

李奧納多‧達文西

義大利文藝復興三傑之一，歐洲文藝復興時期最完美的代表，是一位思想深邃、學識淵博、多才多藝的畫家、寓言家、雕塑家、發明家、哲學家、音樂家、醫學家、生物學家、地理學家、建築工程師和生物工程師。

父親把小安格爾放回到地毯上，對母親說：「明年他就七歲，可以到教會學校學習正式課程了！」小安格爾在地毯上爬來爬去地把玩著花花綠綠的圖紙。父親繼續說：「所有的畫家都會嫉妒他的！即使拉斐爾在世也會羨慕得不得了！他有這樣的天賦，而且，降生在我們這個家庭裡！我要把他培養成最偉大的畫家！」

「你是一個了不起的父親。」母親說。

於是七歲的小安格爾來到了教會學校。像過去一樣，他繼續學習繪畫，但也沒有放下父親的小提琴。他沉浸在光影與聲響的世界裡。一群穿著白衣服、有著天使般紅潤臉龐的孩子，每天聚在教堂的穹頂下，接受嚴格的學院教育。老師手把手地教導最年幼的孩子，然後檢查年長的孩子的功課。老師對所有學生都很嚴屬，甚至有點凶，對小安格爾卻例外，一方面，也許因為敬畏他在藝術界有著很高地位的父親；另一方面，他不得不承認，小安格爾有著遠遠超過同齡人的懂事與勤奮，以及天賦。

「『老頭子』居然出口誇獎人？難道世界末日降臨，加百列要吹響他的號角了？」幾個高年級的學生竊竊私語。

「小小年紀，有什麼可誇獎的。」一個臉上點綴著淡紅色雀斑的瘦男孩不屑地撇撇嘴。

安格爾聽不到這些議論，他專注於自己的世界。嘰嘰喳喳的聲音似乎被封鎖在遙遠的角落。他像一個古希臘戰士，

站在未知世界的入口處，試圖去進行一場遠征。而他手中的武器，不是長矛與盾牌，而是畫筆與小提琴。

父親那把棗紅色的小提琴架在他稚嫩的肩膀上略顯沉重，他左手托著琴頸，右手拿著琴弓，笨拙地在琴弦上拉動。琴像一匹個性剛烈的馬匹，小安格爾卻能與它交流，讓它變得越來越馴順。從他琴弦上流淌出的琴聲，一天天變得流暢、圓潤而動聽起來。

與此同時，他的繪畫技巧也在日益進步。

「他是一個天才！」

「老頭子」擦拭著他的單片眼鏡，魚尾紋在他皺縮的眼角跳動。

「這真的是一個九歲小孩的作品？」眾人議論著。

這是小安格爾畫的第一幅素描頭像。

「我真的聽到了加百列的號角！」雀斑男孩說。他已經快要離開這個學校了，卻在臨走之前看到了這幅不可思議的作品，「這簡直是魔鬼的技巧！一個小孩子竟然擁有這樣的技巧！地獄之門敞開了嗎？」

小安格爾靜靜地坐在他的作品旁邊，不理解旁人的驚奇。在他看來，他只是表達了自己所見的一切，如此理所當然。作為一個年幼的孩子，他不理解那些高深的理論，卻已經能用畫筆還原世界的本來面目。

安格爾素描作品「你應該去更好的繪畫學校，接受正式的教育。」老師用略帶顫抖的嗓音說。

來到這所學校已經三年了，九歲的小安格爾終於開始接受正規的石膏素描訓練。教室裡零散地擺放著一排排畫架，每個畫架前都坐著一個孩子。「老頭子」每天都把雙手背在身後，從一個個頭髮捲曲的小腦袋後面依次踱過去。孩子們都背對著他，把臉埋在畫紙裡，「老頭子」看不見他們的表情。他只偶爾停下來，對著一個學生的畫作點評幾句。

安格爾素描作品

「畫了這麼久，我就看到幾根不知所云的線條。」

他敲了一下學生的手以示懲戒，然後離開這個不專心的學生，走向下一個畫架。那個被訓斥了的學生在他背後轉過

頭來，朝他做了一個大大的鬼臉，然後又對著自己的朋友擠眉弄眼一番。竊竊的笑聲從身後傳來，「老頭子」猛然把目光轉過去，看到的卻是一個個規規矩矩的後腦勺。

「仁慈的主，為什麼我不得不教導一群小孩子呢？我不想打他們手心，可是他們的心思都在教室外像馬匹一樣奔騰。」「老頭子」唸唸有詞。

他對這些孩子們並不抱太多期望。在這個陰森而肅穆的教室裡，他迎來了一群又一群學生。幾年以後，又一一把他們送回父母的懷抱。他太了解這些小頑童了，他們腦子裡，都是一些奇奇怪怪的鬼主意，恨不得把教室的屋頂給掀翻過來。可是要讓他們認認真真畫畫？哦不！主啊，我不能太為難他們！

他兜兜轉轉了很久，最後來到角落裡。年紀最小的安格爾坐在那裡，一聲不吭，他的腳邊扔著一個又一個鉛筆頭，看起來像是小孩子笨手笨腳用刀子削出來的，歪歪扭扭，幾乎都已經用到底。

『老頭子』的眼光落到畫紙上，定格了幾分鐘，他輕輕地咳嗽了一聲，抬眼看了看前方的石膏人頭像，重新把目光移到畫紙上，來回地打量。

「小孩……」他的聲音有些發澀，「你把你父親的畫作偷偷帶到了教室裡？」

「老師，」小安格爾用稚嫩的、細細的聲音說，「這是我剛畫的。」

「你繼續畫，」老師頓了半天，想不出說什麼，「我看你畫。」

小安格爾重新抬起手，不需要遲疑，他的鉛筆彷彿自動找到了它在紙上的位置。教室裡忽然變得異常安靜，只聽見他的筆尖在紙上沙沙地塗抹。

「我要叫你父親過來。」「老頭子」失神地說。

於是便有了開頭那一幕。

現在連望子成龍的父親也不得不表示萬分驚訝。全家人坐在壁爐前，細細地觀看小安格爾的畫作，不時發出一點聲音表達他們此時的心情。

「我不懂你們的那些技巧，」出生於理髮師家庭的母親說，「但是我覺得這個人好像要從畫布裡走出來。不管你怎麼認為，我覺得，這就很了不起。」

「是的，」父親來來回回撫摸著日益光滑的頭頂，喃喃地說，「我相信我的小多米尼克，他有天賦。好久以前，他就親自告訴我了，可這次他嚇了我一大跳！這是真的，我已經看到了，就在現在，他已經明確無誤地用筆和紙告訴我，他將要，哦不，已經超越我了！」

「不會吧？」母親略帶揶揄地說，「蒙托邦皇家美術學院

院士，這麼響噹噹的金字招牌，竟然比不上你 9 歲小兒子的一幅畫？」

「你不懂，」父親面帶羞愧地說，「別人對我讚譽有加，那是因為我一輩子都徘徊在蒙托邦這個小圈子裡，他們想要表彰一下我在藝術領域裡辛辛苦苦耕耘了這麼多年，所以給了我一個獎勵。說實話，我還算不上有什麼了不起的功績。不過我的小多米尼克，他的天賦，就像初升的太陽一樣，穿破雲層，展現出它的光輝！即使他還這麼小。」他著著實實地在小多米尼克額頭上親了一下。

老安格爾開始謀劃把小安格爾送進專門的繪畫學校。

安格爾素描作品

畫筆和小提琴

小安格爾在 11 歲的時候走進了土魯斯繪畫雕刻建築學院的大門。

「他自己考進去了！」父親雙手背在身後，高高地挺起胸膛，像一隻剛在打鬥中得勝的大公雞。這個考試成績可不僅是他兒子的，當然也是他老安格爾的。他這個當父親的親自教導出了一個優秀的兒子！

「你就這麼把他送走了。」母親用手帕來回擦拭著眼淚。

「他會得到最好的訓練，我向你保證，親愛的。偉大的畫家都必須要歷經磨練。」

「我現在每天上油畫課，」小安格爾開始寫信，他每隔一週就要回覆媽媽寄來的信件，「老師是油畫家基廖姆·佐澤夫·羅克，他有一個長長的名字。我也學雕塑，雕塑課老師是一位雕塑家，名叫德維崗。還有風景畫課程，嗯，當然啦，風景畫老師是一位風景畫家，他叫做夏多布里昂。」

媽媽在信裡花了長長的篇幅關心小安格爾在新學校裡的飲食起居。小安格爾似乎不需要媽媽擔心，他過得很好，而且在繪畫上用了更多心思。被送到一個新的、陌生的地方，並沒有影響到他的學習熱情。任何事情都影響不了他對藝術的熱情，他甚至比過去更刻苦，彷彿這就是他生活中的頭等大事。

「媽媽，我不清楚別人怎樣決定他們未來的道路。如果您了解，在繪畫領域，有一些令人景仰的大師，他們在方寸的畫紙上，展現出令人震懾的美，您會相信，我在短短的一瞬間決心皈依到古典藝術的門下，是再自然不過的事情了！」

他的老師去了一趟佛羅倫斯。「那是一個大師雲集的地方！」老師舉著雙手說，「為了大家將來也能躋身大師之列，臨摹經典作品是非常非常必要的！此行我帶回了一些複製的畫作，希望大家細細觀摩，有所收獲！」

土魯斯

法國西南部的大城市，南部 - 庇里牛斯大區上加龍省省會城市，法國第四大城市。

「為師造詣有限，希望你能從大師的繪畫中學到更多。」老師對小安格爾說。

「那是一次神聖的洗禮，」很多年以後，頭髮花白、身材略顯臃腫的老年安格爾坐在壁爐旁，緩慢地說。他蒼老的聲音顯得無限深沉，「我從老師那裡得到一幅〈椅中聖母〉摹本。我沒有問他為什麼挑選這幅畫，一切一定是冥冥中注定。看到它的那一剎那，」老人頓了一頓，在場的人只聽見他粗重的呼吸聲，「我只想跪倒在地上，親吻地面，彷彿偉大的畫家本人來到了我面前。那是來自天國的聖諭！

它向我明示了此後的道路。我從未背離過它的指示，終此一生，我過得如此充實。拉斐爾，他是一位非凡的天才！

我無緣聆聽他的親口教誨，但是我一定要說，他是我一生的導師，事實如此。」老人舉起他布滿皺紋和顏料的雙手，「如果我有幸早出生 300 年，一定會拜到他門下，成為他真正的弟子！」

> **佛羅倫斯**
>
> 位於義大利中部，為托斯卡納區首府，地處亞平寧山脈中段西麓盆地。15 世紀至 16 世紀，它是歐洲最著名的藝術中心和文藝復興運動發源地。

安格爾敬仰的偶像——大師拉斐爾幼時雙親相繼過世，他不得不在 13 歲的年紀以畫畫為生。而小安格爾在同樣的年紀顯露出了非凡的藝術天賦，他已能靠自己的才能養家餬口了。

1793 年，土魯斯全城沉浸在一片歡騰的氣氛中。人們走上街頭，在手中揮舞著代表自由的旗幟。每個人家的窗口都插著紅白藍三色小旗子，它們迎風招展，把大街變成一片彩色的海洋。

「路易十六被推翻了！法國從此不再有皇帝和他的黨羽！」人們舉行盛大的慶祝活動。交響樂團奏起激越的樂

曲，頌揚革命者為民主與自由而戰的崇高精神。音樂像洶湧的浪潮一樣席捲這個城市，樂手們熱情澎湃地演奏，彷彿永不疲倦。人頭湧動，人們高聲吼叫著，放開喉嚨歌唱。

現在，法國終於真正屬於人民了！

「哦！那不是我們認識的人嗎？」有人指指點點，在管絃樂隊的中間，站著 14 歲的安格爾。

「這個右手拿著畫筆、左手還抱著小提琴的孩子！」他的老師們讚嘆道。這時候，他剛拜入小提琴家萊冉門下。

父親在來信中寫道：「……你的弟弟妹妹們年紀漸長，而家中收入寥寥，已有捉襟見肘之勢……」

> **路易十六**
> 法蘭西波旁王朝復辟前最後一任國王，也是法國歷史上唯一被處死的國王。

老師說：「我欣賞這個孩子的才華，他的琴技和繪畫技巧進步得一樣快。」他推薦這位得意門生報考土魯斯劇院交響樂團。

「我可以嗎？」小安格爾問。

「這是開什麼玩笑？」開始時主考官們問。然後他們震驚了。交響樂團裡多了一個 14 歲的第二小提琴手。

小安格爾既開心又得意，他不僅和一群大人一起，神氣

地站在慶祝革命的大典上，而且他沒有白白浪費自己的音樂天賦。現在他可以幫助自己的家人了，用如此令人怡然自得的方式。「葛利格、海頓、貝多芬和莫札特！他們是音樂中的拉斐爾！」流暢的線條和流淌的旋律，在他眼前交織在一起，「我懷著無限的激動和熱情崇敬他們，就像我第一次看到〈椅中聖母〉時一樣！」

> **葛利格**
> 19 世紀下半葉挪威民族樂派的代表作曲家。
>
> **海頓**
> 奧地利作曲家，維也納古典樂派奠基人，在世界音樂史上有重大影響。
>
> **貝多芬**
> 德國作曲家、指揮家和鋼琴家，維也納古典樂派代表人物，因作品對音樂發展有深遠影響，被尊為「樂聖」。

他在交響樂團一待就是兩年。音樂帶領他在明亮的天空中舞蹈，在厚實的土地上舞蹈，在黎明舞蹈，在黃昏舞蹈，在教堂的管風琴上舞蹈。他時而感覺自己正站在教堂高高的天頂畫下，虔誠地仰望著聖父和聖子安詳的臉；時而又覺得自己站在偶像拉斐爾的畫室中，和眾多文藝復興時的大師們熱烈而急切地探討。

　　「古典主義！」安格爾說，「它賦予我的教養和風範，使我終生受益無窮。線條是會歌唱的，優美的線條，應該像古典音樂一樣，舒緩而優雅！」他的畫筆在畫布上流暢地舞蹈。

　　這個年紀輕輕便展露耀眼才華的孩子，注定不會在一個默默無聞的地方停留太久。

> **古典主義**
>
> 以古希臘、古羅馬藝術形象為楷模，以歷史與神話為主要題材，追求繪畫人物的雕塑感。

第 2 章
少年畫家在巴黎

拜入大師門下

「我應該去巴黎。」17 歲的安格爾提議說。

巴黎，這個國度中最繁華的心臟，已經成為全歐洲藝術家雲集的中心。革命風起雲湧，法國貴族和他們的洛可可藝術一道被逐出了人們的視線。新古典主義的潮流，正如旋風一般席捲整個歐洲大陸，而這暴風暴的中心，有一位名叫賈克—路易·大衛的畫家，他的畫室成為青年藝術家嚮往的地方。

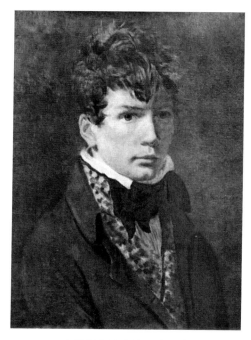

大衛創作的安格爾肖像畫

　　「他是了不起的！」人們讚譽這位畫家，「他和他的畫筆，是真正在為革命、為群眾服務的！他的畫充滿戰鬥的熱情！」與巴黎相比，蒙托邦乃至土魯斯都顯得多麼偏遠、寂寥和閉塞啊！要說到文化和藝術，那更是望塵莫及了！「去吧！如果想有朝一日成為真正的大師，就去領略一下這個國家的最高藝術水準！」年輕的安格爾揮別了自己的啟蒙老師，動身前往巴黎。他得到了大衛的弟子格羅的引薦，順利來到了自己夢寐以求的地方。

　　「他比傳說中還要偉大一些，」年輕的畫家評價他的新老師，「因為他恢復了法蘭西藝術。」

洛可可

意為「貝殼裝飾」，18 世紀流行於法、德、奧地利，是一種高度技巧性的裝飾藝術，風格纖巧、華麗、繁複而精美。多以貴族間的愛情為主題。

新古典主義

發生於法國大革命引發的政治、社會改革前夕的藝術革命，它不是古希臘羅馬藝術的再現或 17 世紀法國古典藝術的重複，而是適應資產階級革命形勢的一場繼古開今的美術潮流。

巴黎

法國首都，第一大城市，政治、經濟、文化中心。

> **賈克 ── 路易・大衛**
> 法國著名畫家和古典主義畫派奠基人，以畫風嚴謹著稱，
> 作品多以歷史人物為題材。

　　這位未來的大師，他的繪畫道路真是太順遂了。在繪畫課堂上，老師永遠強調素描的重要性和嚴謹性，有的學生對此感到頭痛，而在安格爾看來，這只是過去十餘年來他一直在做的事而已。他的繪畫天賦和素描功力得到了前所未有的伸展。老師的理念，在安格爾的畫作中留下了深深的印記。

　　十餘年來，他似乎重複著同樣的事情，一直埋頭在畫布前面，不停地畫啊畫。他總是能得到別人的讚揚，而這些讚揚是值當的，因為他一直在努力，也一直在進步。現在，他又換了一位老師，這位老師是法蘭西的一位大師，可以想像，他的技巧又會向前邁出一大步了！

　　「在老師的教導下，我學會如何讓人的雙腳穩穩地站在地面上。」年輕的安格爾說。

> **羅馬**
> 義大利首都，政治、經濟、文化、交通中心，舉世聞名的
> 歷史文化城市，古羅馬帝國發源於此。

　　在大衛的門下，他的繪畫風格漸漸穩定下來。他筆下的人物擁有岩石般清晰的輪廓，卻又如綢緞般柔和；他使用最

樸素的色彩，卻讓畫面擁有最深遠的意蘊。他的畫如同雄偉的建築，在大地上穩穩地屹立不倒，而他所鍾愛的古典音樂，彷彿自始至終縈繞在他的畫筆間：他的畫面，永遠流淌著優雅而高貴的曲調。

1799 年，他轉入巴黎美術學校，這時他仍然在老師大衛門下學習。僅僅三個月，他的才能又一次得到了肯定。

他的第一幅人體素描在評比中拿到了一個獎。

他不再是小孩子，他現在是一個風華正茂的年輕人，意氣風發，擁有夢想、熱血、眾人的讚美和看起來無限遠大的前程。年輕的安格爾追隨著老師的足跡，開始嘗試古典主義藝術家們所崇尚的神話與歷史題材創作。他自己也正像一位傳說中的英雄，踏過一段又一段征程，而現在絕不是停留的時候！

「那麼，就向羅馬前進吧！」

次年春天，他參加了羅馬獎學金競賽，並且獲得了第二名。他的參賽作品〈辛辛納圖斯接見元老院代表〉，成為他所有歷史題材畫作的起點。

「一位偉大的畫家，一定要有偉大的題材！」老師是他的榜樣。大衛，這位積極投身革命的鬥士，用自己的畫筆作為武器，在一幅幅大氣恢弘的畫作中，刻畫了一位又一位偉大的古代英雄，而他們剛毅不屈的形象，儼然就是他自己的寫照。少年得志的安格爾躍躍欲試，他要效仿他的老師。

　　這個注定要畫畫的孩子，別人一定能夠看到他的作品裡淌著多少汗水 —— 他們用另一種方式表彰了他。他在巴黎美術學校的學習成績非常優異，於是拿破崙政府授予他一項殊榮，讓這位寶貴的天才可以安心坐在畫室裡，專心從事他最擅長的事情。上帝把死神遠遠地攔在了他的門外 —— 他不用服兵役了。他想要畫出心目中馳騁沙場的英雄，但是他自己永遠不需要出生入死、衝鋒陷陣。

　　這是好事還是壞事呢？在他的畫室裡，多出了一塊龐大的畫板，畫布上有幾個隱約的人形輪廓。進進出出的人都興致勃勃地等待著，想看看這位年輕的畫家會以怎樣的手筆完成他的第一幅巨製。但是畫家遲遲沒有往上面添哪怕一筆。

　　「我在做準備呢。」年輕畫家說。

拿破崙

歷任法蘭西第一共和國執政和法蘭西第一帝國皇帝，擁有卓越的軍事天才。他捍衛了法國大革命成果，頒布了〈民法典〉這一後世資本主義國家立法藍本。

羅馬大獎

法國巴黎藝術學院每年為最優秀的學生頒發赴羅馬法蘭西藝術學院公費留學四年的獎學金。這是為法國國家藝術獎學金，旨在提高法國藝術水準。

　　他請來模特兒，讓他們擺出不同的造型，畫了無數速寫草圖。「我要刻畫一位了不起的英雄。」他對老師說，「這幅畫的標題叫〈接見阿加曼農使者們的阿基里斯〉。」

　　在特洛伊戰爭中，希臘統帥阿加曼農俘虜了一個叫克律塞伊斯的女子。女子的父親、太陽神阿波羅的祭司祈求神祇將瘟疫降到希臘人的軍隊中。為了平息神的憤怒，希臘人被迫放走祭司的女兒。專橫的阿加曼農便要求阿基里斯把自己的女俘虜、戀人布里塞斯 讓給他作為補償。激烈的爭吵中，阿基里斯讓出了女俘虜，卻宣布退出戰爭。

　　希臘人失去了他們最強壯的將領，屢遭慘敗。為了補救，阿加曼農只好派遣使者前往阿基里斯的營帳請求原諒。

　　為了畫出這一極具戲劇性的時刻，安格爾構思良久。

　　高傲的阿基里斯被奪走戀人後該是多麼憤怒，當狂妄的阿加曼農終於向他屈膝求和時，他又該是多麼得意洋洋、不可一世；專制的阿加曼農終於放下架子、作出讓步，無疑已經一敗塗地、垂頭喪氣了，而英雄阿基里斯當然不肯輕易握手言和；在場的使者面對無法完成的棘手任務，心繫在戰場上節節敗退的戰友，是多麼無奈和焦急。面對著畫布與模特兒，安格爾反覆地醞釀著，一次次地改動畫面的構圖。經過深思熟慮，最後，他終於感到自己已經成竹在胸，才滿懷熱情地開始奮筆作畫。

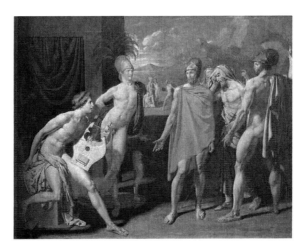

〈接見阿加曼農使者們的阿基里斯〉

　　畫作完成了，前來觀看的人們感到驚訝萬分。安格爾無愧是老師的得意門生，毋庸置疑，他完完整整地習得了老師大衛的技法，在他筆下，古希臘的英雄們如同雕塑一般挺拔而健美。在大衛的歷史畫中，恢弘、激烈或悲壯的場面總能夠深深地抓住觀看者的心，讓觀看者和畫中的人一起哭泣、吶喊、緊緊地握住拳頭，或生出由衷而崇高的敬意。而少年畫家卻更像一個流連於田園生活的詩人，閒適而超塵出世，更樂意捕捉生活中最純粹、最優雅的美。

　　狂風暴雨式的悲劇性場面無疑太過粗魯了一些。大自然中最美好的一切，不應該是舒緩的、祥和的嗎？在他的筆下，人物的布局如舞臺一般勻整，《荷馬史詩》中性情暴躁的英雄阿基里斯顯得俊朗而歡愉，面對著阿加曼農派來的使

者，他微笑著，絲毫沒有曾被激怒的跡象，彷彿這是一群久別的朋友登門拜訪。阿基里斯被安格爾塑造成了一位英俊的天使，他幾乎要抱起手中的豎琴歌詠一曲了。

> **荷馬史詩**
> 相傳為古希臘盲詩人荷馬創作，是兩部長篇史詩《伊利亞特》、《奧德賽》的統稱。
>
> **弗拉克斯曼**
> 英國雕塑家、插畫家，以新古典主義作品著名。

不過，它確實非常美麗。「在巴黎，我從未看到過更優美的作品！」英國雕刻家弗拉克斯曼讚揚道。在 1801 年，憑著這幅畫，安格爾獲得了羅馬大獎，這意味著他可以公費去羅馬法蘭西美術學院進修，而且擁有獎學金。

畫面歡愉的氣氛並沒有進入畫家的現實生活中。生活想教會他嚴肅一點，於是終於讓他碰了釘子。他的獎學金延誤了，而且偏偏在他最潦倒的時候。拿破崙的政府正在疲於應付戰爭，內憂外患導致國家的政治和經濟陷入了危機，甚至無法為畫家發放獎學金。畫家耐心地等待著。「羅馬之行將是一次朝聖之旅。」安格爾說，「我崇拜的大師們在羅馬等著我。」他經受住了考驗。出乎他的意料，這一等就是五年，一切遠遠超出了他的計劃。

夭折的婚約

「無論多麼貧困的畫家，他首先是畫家。」

畫家必須勤奮。對於安格爾而言，這一點從未改變。獨居在繁華的首府巴黎，羅馬之行遙遙無期，而他只是一個羽翼未豐的年輕人。他的理想面臨最嚴酷的拷問。他貧困之極。

「是的，爸爸，我已經得到了眾人的肯定，但是我現在還是一個初出茅廬的年輕人，沒有人會向我訂購大的畫作。

我要創作出偉大的作品，一定得很有耐心。我離老師還有不小的距離，他的人物構型和色彩，我必須每天花上數個小時來觀摩和體會。所有人都說，我身上已經顯露出一個畫家應有的潛質了，我需要的只是練習、練習再練習，就像一塊金子，淬煉夠長的時間以後，才會發出最耀眼的光芒！過那麼幾年，我會擁有聲譽，到那個時候，我就不必操心如何用一支畫筆養活自己。現在生活拮据一些，但是沒關係，爸爸，我已經接到了一些書商的訂單，他們讓我畫書籍插圖。我可以靠自己的能力來養活自己，同時不必擔心會荒廢掉學業。再等一等，也許再過兩個月，我就能夠去羅馬了！但是現在，我必須咬牙再堅持一下！」

但事實是他每天幾乎被埋在了畫稿裡。書商的訂單從四面八方飛來，像雪片一般。他自己常常不得不核對一下帳

單，皺一皺眉頭，再提筆給書商寫信，表示「希望接下更多的工作」。每天有那麼好幾個小時，他必須一刻不停地畫畫，這樣他的收入才能勉強支付自己的開銷。他桌上的畫紙一點一點地堆高，變成一座座小山丘，又一點一點地變薄。白色的紙在他手中稍事停留，便魔術一般呈現出一個生動的形象，這個形象很快出現在某一本書裡，用來詮釋某個快樂的或者悲傷的故事。搖頭晃腦的紳士、面容蒼白的淑女和顫顫巍巍的老人會在某個晚上翻開它，映著壁爐中的跳躍的火光，一頁一頁地閱讀，點頭微笑，或者掉下幾滴眼淚。

稍微空閒的時候，他會託老師和朋友到處打聽，是否有人需要他畫素描肖像。他很快成了修伊斯畫室裡的常客。

「這裡有畫家請來的專職模特兒，也有委託畫家畫像的人。在這裡，我看到了整個巴黎的縮影。」他寫道，「一些比我更早出道的同行，他們是修伊斯畫室裡的熟人。我們常常會同時為一個模特兒畫肖像，我可以清楚地看到，在描繪同樣的內容時，我們的處理方式會出現多麼大的差別。

我有時也畫這些前輩，他們的年紀與我差不多，但是一個個滿懷雄心壯志，自命不凡。畫家就應該擁有遠大的志向！

每次站在這些前輩面前，我都在想，我要成為他們當中的一員，不久的將來，我一定會的。畫家不僅是一個職業，它是一份崇高的使命。」

　　「您看到，在我的畫紙上留下影像的，更多的是高貴典雅的淑女。大自然也許更偏愛小姐們，當我想要尋找『美』的時候，就去畫這些女士。嗯爸爸，我知道，我已經不小了，該為自己尋覓一位妻子，但真的，我是以欣賞一幅偉大作品的心情，小心翼翼地打量這些女士。您知道我對待藝術的態度，在繪畫面前，我是一個虔誠的信徒。不過，她們往往不會單獨前來，這時候我就不得不花費更多的筆墨和時間來描繪她們的全部家人，比如說她們眼光挑剔的母親，和老態龍鍾、見多識廣的爸爸。」

> **羅浮宮**
> 世上最古老、最大、最著名的博物館之一，位於巴黎中心，塞納河北岸。自 1204 年起，歷時 800 年建成。

　　每天一完成自己規定的繪畫任務，他一定會潦草地捲起自己的紙、筆，和在場的人簡單地打個招呼，然後急匆匆地拔腳離開，飛奔去往羅浮宮，或者去帝國圖書館。他被人流夾裹著進入羅浮宮宏偉的正門。觀光者們一進入大廳，就像奶油融化進熱水裡一樣四散開去，安格爾卻鄭重其事地在某一幅畫作前停下腳步，支起畫板，開始細細臨摹。人群在他身後不停歇地來來往往，時間卻在他的畫布上靜止下來。人物彷彿自動走出被臨摹的作品，走進他的畫布。一個小時過

去了，幾個小時過去了，直到大廳變得空空蕩蕩，管理員來催促這個滯留不走的人，時間才重新在他的世界裡流動起來。

「爸爸，留在這裡是有必要的，在巴黎，我有機會近距離觀看、臨摹古希臘羅馬的藝術作品，這對我來說非常重要，即便是一幅複製品，對我也是不可多得的，這是別的地方沒有的機會。我想成為歷史畫家，學習古代希臘和羅馬的藝術風格……我現在被銅版畫迷住了，它們所展現的藝術魅力，不亞於我在羅浮宮看到的一些雕塑，而我竟然沒有盡早了解到這一點！」

畫家每天來回穿梭於這座城市。慢慢的，他的腳步放緩了，在某個人家停留的時候多了起來。

銅版畫

在金屬版上用腐蝕液腐蝕或用針或刀刻成的一種版畫。

古羅馬

西元前 9 世紀初在義大利半島中部興起的文明，歷經羅馬王政時代和羅馬共和國，於西元 1 世紀左右擴張為橫跨亞歐非三大洲、地中海的龐大羅馬帝國。

其文化受伊特拉斯坎和古希臘影響，曾高度繁榮。

「爸爸，我在修伊斯的畫室裡，認識了一位名叫弗雷斯蒂埃的法官助理先生。他很賞識我的才能，邀請我去他家做

客，順便為他們多作幾幅肖像。稱心如意的肖像是難以一蹴可幾的，法官助理先生告訴我，不必拘謹，如果我需要預先作出盡可能多的練習和草圖，他們一家人都自願做我的模特兒。

「呵！我只是一個名不見經傳的年輕人！法官助理大人卻對我如此熱情！『你將來一定會成為了不起的畫家，所以你留給我們的作品意義重大！』爸爸，雖然我滿懷自信，但是能得到這樣的嘉譽仍然感激涕零！」

鉛筆畫〈弗雷斯蒂埃一家〉誕生了。畫中，一家人閒適地坐著，大多數家庭成員在自顧地談論，但是在畫面正中，有一位恬靜的小姐，她亭亭地站立著，無限柔和的目光投向作畫者所在的方向。觀看這幅畫的人可以想像，這兩個年輕人，透過無形的屏障，忘記了旁人的存在，深情而羞澀地對視。

鋼琴

由 88 個琴鍵和金屬弦音板組成的鍵盤樂器，源自西洋古典音樂，由於其豐富的音樂表現力，被稱為「樂器之王」。

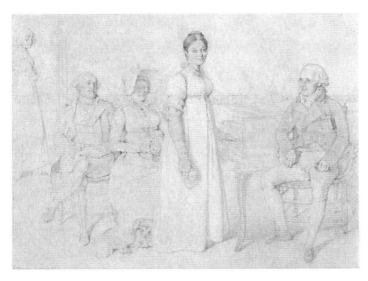

〈弗雷斯蒂埃一家〉

「爸爸，我當然應該把她介紹給您，她是法官助理的女兒。她和她父親一樣，對年輕畫家的工作非常好奇和熱情，不介意當我的模特兒，在畫架前一待就是幾個小時。我的插畫工作還在繼續，在羅浮宮和圖書館的臨摹功課也沒有落下，只是每天晚上努力擠出時間在她家多待一會。

他們喜好演奏樂器作為消遣，我拉小提琴，她便彈鋼琴為我伴奏。

我們有時候一起出去散步，討論關於藝術的看法，我給她講了蒙托邦，講到您、媽媽和弟弟妹妹，講到羅馬，講到拉斐爾。她的爸爸媽媽都默許了她每天外出的行為。

他們說女兒和我在一起沒什麼不放心的。

爸爸，我就知道您猜到了！您太聰明了！我幾乎什麼都沒說……雖然在信裡提到過不少關於她和我的事。哦，能夠得到家人的祝福，我太高興了！大概不久我就會帶她回來，和您、媽媽還有弟弟妹妹見面。」

1806 年秋天，年輕的畫家終於得到了前往羅馬的機會。他對未婚妻承諾盡快返回巴黎，裂隙卻在兩個年輕人之間悄無聲息地蔓延滋長。「爸爸，我不知道如何向您提起，但是我很難過，也很遺憾。我們已經訂了婚約，現在這一切，竟然就這麼結束了！」

「一個非常美妙的晚上，我們吵了一架，她反對我的藝術見解，不希望我前往羅馬。我接受不了 —— 我是一個畫家，在我眼裡，繪畫比自己的生命恐怕還要來得重要一些。

她問我：『藝術比未婚妻更重要嗎？』我說：『是的，藝術家不能娶一個反對藝術的人做他的妻子。』之後，我們就一點點地疏遠了。

如果別人不知道我是一個畫家，一定會認為我瘋了。

有時候我會對自己說，媽媽不懂繪畫和音樂，你們照樣在一起過得很好。可是，人只有堅定自己的信念，才能夠做出偉大的事業來。爸爸，您能夠理解嗎？當我想要完成一件大作品的時候，我總是整天地坐在畫架前，為人物一個最細微的表情躊躇上十天半個月。別人看畫的時候也許簡簡單單

地誇獎一句：『啊，真是唯妙唯肖！』可是他不會知道我是怎麼反反覆覆塗改畫面的。如果我太容易動搖，這一切也就不復存在了。我最終還是不能放棄自己的藝術立場。也許，在羅馬才能找到適合我的婚姻吧。」

1807 年，他們的婚約正式解除了。

成功的肖像畫家

1803 年，舉國上下一片狂歡。「我大概永遠看不到一個更繁華的巴黎，或者一個更強盛的法國了！」有人說。

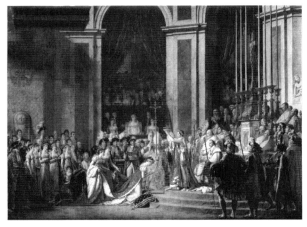

大衛〈拿破崙一世加冕大典〉

拿破崙‧波拿巴像一位從天而降的英雄，喚醒了法蘭西這頭雄獅。他以強勢的手腕改革法國內政，同時指揮鐵騎，南征北戰，所向披靡，征服了一個又一個歐洲大陸的國度。法

國的經濟空前繁榮。人們狂熱地匍匐在他的寶座下，藝術家也紛紛獻出最盡心的作品表達他們的敬意。安格爾和他的老師相繼加入了這一行列。

　　1804 年 12 月 2 日，拿破崙在巴黎聖母院加冕，大衛奉命繪製了〈拿破崙一世加冕大典〉這一巨作。衣著華麗的波拿巴皇帝、皇后和教皇被為數眾多的侍從簇擁著，站在聖壇上，皇帝本人從教皇手中奪過皇冠，親自為自己和皇后加冕。權威遭到蔑視的教皇一臉慍怒，一言不發。金色的、高大的教堂立柱間，坐著皇帝面容平靜的母親。陰影恰到好處地遮蔽著侍從們的身形，使皇帝處於亮光的正中。這幅畫比大衛過去的任何作品都要氣勢恢弘。它再一次證明了畫家架構宏大場面的才能。

　　不同的畫家刻畫同一位英雄，總是各具特色，人們能從中看到畫家自己的影子。

　　安格爾同樣景仰這位傳奇人物，他為波拿巴作了一幅全身肖像〈書房裡的拿破崙〉。畫中，年輕的波拿巴站在書房裡。他那剛毅的眼神、緊閉的嘴，顯示出他無比強大的意志。他的右手放在一疊文件上，而那手彷彿隨時會高高舉起、指向前方，引領千萬軍隊衝鋒陷陣。被沉重厚實的窗簾半掩的窗戶外，有高大的教堂建築、起伏的山丘、飄浮著白雲的天空。這窗外的風景彷彿是安格爾內心的寫照，在他看來，大自然的寧靜之美應該貫穿在所有的藝術作品中。安格

爾畫筆下的拿破崙，是一位英姿勃勃的皇帝，不過氣質略顯清秀了一些。

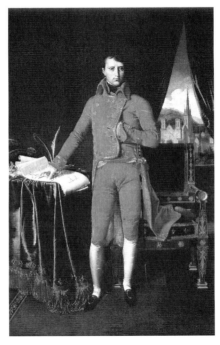

〈書房裡的拿破崙〉

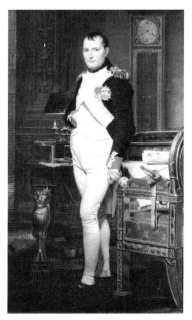
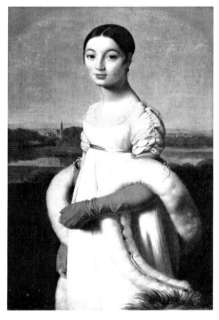

大衛〈書房裡的拿破崙〉　　　　　　　〈里維拉小姐畫像〉

　　相比這位儒雅而文質彬彬的皇帝，老師大衛的畫作〈書房裡的拿破崙〉，更像一頭虎視眈眈的雄獅。乍一看，人們幾乎會懷疑兩幅畫中的是否是同一個人。安格爾的畫面精緻而講究，皇帝的頭髮與衣飾一絲不苟，大紅外套上點綴著金色的華麗刺繡，身材勻稱，面容光潔，神情機警而略顯緊張，眼睛裡閃爍著微笑和智慧的光芒，像一位出身於上層、接受過良好貴族教育的年輕人。而在大衛的畫作裡，皇帝有著碩大的頭顱，頭髮稀疏而散亂，已有禿頭的跡象；身材像獅子一樣健壯，乃至於有些臃腫。他看起來漫不經心地站立

著，表情像剛睡醒一般慵懶，目光深深地藏在微垂的眼瞼後，卻像鷹隼一樣深邃而犀利。在這目光的注視下，一切都無處遁形。這是一隻靜靜地潛伏著、絲毫不露聲色卻能隨時猛撲出去，張開大口吞下一座座城池的法蘭西雄獅，一個不怒自威、運籌帷幄的皇帝。除此以外，大衛在畫面中布置了大量生動的細節：指向四點的時鐘、即將燃盡的蠟燭，暗示現在的時刻是凌晨，而襪子上的褶皺，暗示他剛經歷了長時間的伏案工作 —— 一切都表明這位皇帝為了〈民法典〉的頒布而徹夜不眠不休。拿破崙看到這幅畫後曾經對大衛說：「你如此了解我！」

安格爾的名氣逐漸大了起來。他亦步亦趨，步老師後塵，一心想要加入歷史畫家行列，然而為他贏來聲譽的卻是肖像畫。1805 年，他創作了〈里維拉小姐畫像〉。

畫家對人物的外形作了少許處理，縮短了嘴與下巴的間距，拉寬了兩眼間的距離，突出了人物的面部特徵，使她的頭部仿如古希臘精緻的雕塑。即便人物形象與現實不符，畫家筆下的里維耶小姐依然顯得美麗動人、高貴嫻雅。她的眼神中蘊含著無限柔和的神情，嘴唇上浮現出一抹淡淡的、和善的微笑，細緻的線條和微妙的色彩烘托出她皮膚的光滑、紅潤和嬌嫩，整個人顯得年輕、健康而富有生氣，儼然一位保養良好的上層女性，她華貴的衣飾也進一步證實了這一點。在她的身後，有寬闊而平靜的水面、延伸到遠方的樹

叢、掩映在樹叢中的教堂尖頂、村落裡的房屋以及綿延不斷
的遠山。人物的嫻靜與大自然的靜謐祥和，恰如其分地交相
輝映，體現了安格爾一向對於「自然之美」的不懈追求。

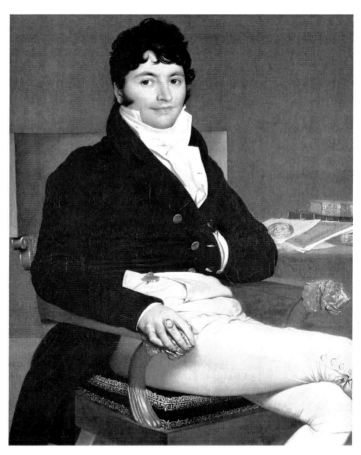

〈里維耶先生〉

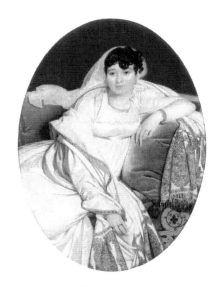

〈里維耶夫人〉

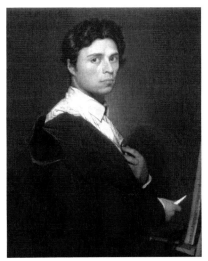

〈自畫像〉

　　這一時期他的肖像畫還包括〈里維耶先生〉、〈里維耶夫人〉以及他的〈自畫像〉。與這一階段的其他畫作相比，他的〈自畫像〉更為真實、誠懇和深沉。他總是不厭其煩地在各種作品中投入大量時間，專注於製造精美、高雅和過分矯飾的效果，在這幅畫中，他對自己形象的刻畫樸素，卻傳達出了真摯的情感。畫中是一個倔強的年輕人，單純、懵懂，卻有堅定不移的眼神和緊閉的嘴。他的右手拿著畫筆，這是他無時無刻的工作和最最重要的身分象徵 —— 他是一個畫家；而他的左手放在胸前，彷彿在直抒胸臆，要把一顆赤誠的、藝術家的心捧出來給別人看。觀眾幾乎要懷疑這幅畫作與其他作品是否出自同一個人之手：畫面的色彩如此簡單，線條如此粗糙，卻比〈書房裡的拿破崙〉中叱吒風雲的法蘭西皇帝更堅強有力。畫家的精神力量在這幅畫簡單樸實的色彩和線條中表現得淋漓盡致。

　　可惜他不能將這種表達方式貫徹到所有作品中。很快他便遭到一系列創作上的重大挫折。

受挫的創作嘗試

「畫家應該把心思多多花在提高藝術修養上！哦，拿破崙爬上了高高的帝座，於是畫家趕緊見風使舵、祈求恩典？我想不出更赤裸裸的吹捧帝制的行為！」

「站在藝術的角度，我實在講不出什麼恭維話。這位『新古典主義』畫家在復古的道路上走得也太遠了一點，他已經著手挖掘中世紀幽靈的墳墓了！」

論敵嘲笑道：「他對老師大衛的背叛如此直率，為他自己的畫派招來了第一次打擊！」

這些刻薄的評論全部瞄準了安格爾的新作〈王座上的拿破崙一世〉。

年輕的畫家在他的創作中遇到了第一次迎頭重擊。「我只看到了藝術！」年輕的畫家憤怒地說。這是他十多年來第一次聽到如此苛刻的抨擊，「繪畫的唯一目的，是服務於崇高的理想！正義、歷史、宗教，這才是藝術的題材！嫉賢妒能的人，他們無法容忍偉大的作品！」

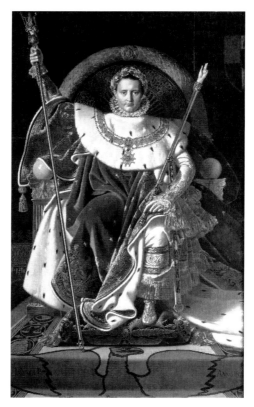

〈王座上的拿破崙一世〉

　　為了凸顯出拿破崙儀容的莊嚴，安格爾下了十足的功
夫，可惜他的努力並不成功。畫中，拿破崙威嚴的表情過分
僵硬和做作。這位法蘭西皇帝坐在高高的御座上，御座被設
計成古典風格的神龕形狀，以表現「君權神授」的神聖。皇
帝右手高舉君主的權杖，整體造型酷似古羅馬的皇帝或者古
希臘天神；服飾極為精緻而奢華，淋漓盡致地展現出安格爾

高超的技巧。但可惜的是，他極其精心的創作努力沒有達到想像中的效果，相反，新作招來了一系列嚴厲的批評。

「人們不善將偉人的傳奇特徵記錄下來，這令我感到憂慮。在皇帝身上我沒發現歷史學家描述的莊嚴沉著和美感。

而且他們除了想像自己的英雄穿著禮服外，不能設想出一副別的樣子。如果想引起大眾的頌揚，那應該是一種特殊的情感，一種向上的振奮力量，而這分明是一群因為體重而向下滑去的駕馬，拉著車子不住地向地面狂奔。」批評家以刻薄的語言評論道。

來自巴黎沙龍的冷嘲熱諷使年輕的畫家氣憤莫名。

「呵，這些所謂『沙龍』冠以藝術之名，分明是毀滅藝術的場所！在這裡，宏偉和美的感情被扼殺，金錢左右著人們創作的動力，一竅不通的年輕人熱衷迎合觀眾的低級趣味，沒有內涵的繪畫像雜貨店的商品般大量匯集，將美術引離正確的道路，汙染社會的鑒賞力。評審極其混亂，真正的佳作被埋沒、被歪曲！必須關閉沙龍，才能阻止藝術的倒退！」

沙龍

源於義大利單詞「Salotto」，指「裝點有美術品的屋子」，17 世紀傳入法國，最初為羅浮宮的畫廊名稱，沙龍即法語「沙龍」譯音，意為較大的客廳，後逐漸指在欣賞美術作品時玩牌、聊天、談論藝術的場合。

　　此時，他的老師大衛得到了拿破崙的重用，擔任宮廷首席畫師。大衛的風格成為官方的衡量標準。師徒二人同樣醉心於古希臘和羅馬的藝術，同樣專注於歷史和現實的題材，然而他們的繪畫風格卻如此迥異。

　　「這些人刻薄地中傷我和我的作品，無非就是因為我的繪畫風格與所謂的『官方』、『學院派』不合罷了。」年輕的畫家黯然地說，「我敬重我的老師，卻在繪畫的道路上與他越走越遠。這些可鄙的人以此為把柄，試圖給我迎頭痛擊，可是這就能讓我屈服嗎？不，我不會為任何人而改變自己的藝術觀念，即使因為不符合『時代精神』而遭人嗤笑。」

　　年輕的畫家獨自坐在畫室中，埋頭於創作。畫室外，革命風起雲湧，而年輕的畫家充耳不聞。他聲稱：「政治與我無關。我不屬於這個叛逆者們的時代，也不想屬於它！」

　　安格爾比大衛年輕了 30 歲，他們屬於不同的時代。在動亂的年代中，大衛投身革命，他的命運與法蘭西民眾緊緊連接在一起。他像一隻與暴風雨搏擊的帆船，隨著洶湧的浪濤而大起大伏，時而躍上浪尖，時而跌落谷底；時而炙手可熱，時而身陷囹圄。這個動盪的時代和社會深切地激盪著他的內心，在他的畫作中，一切情感的流露，都是來自心底赤誠的吶喊。而在安格爾出生的年代，革命的大潮已經過去，人們身處於一個安穩的環境中，不再需要英雄主義和革命熱

情，它們對他來說只是一些遙遠的、模糊的抽象名詞。俄國的大砲在蒙馬特高地開火時，他埋頭於創作中；犧牲者的鮮血在巴黎街道上聚流成河時，他正用心讚賞眼前的模特兒。

「有人評價，我的老師並不是天才，卻以驚人的毅力和刻苦的精神，得到了今天的成就。」安格爾道，「於是他們譏諷道：『上帝是公平的！他給了安格爾過人的天賦，卻讓他的繪畫空有形式，缺乏內涵！』是的，我更看重繪畫天賦與表現技巧，在這兩方面，我都做到了無可挑剔。這不是過錯！」

這位年輕人宣稱：「必須賦予藝術以個性和狂熱，深刻的思維與崇高的熱情是藝術的生命！」然而置身於這個時代，他卻從未融入身邊的人群；脫離現實生活，使他的畫作中缺少靈魂。他無法領略這個時代的精神，無法體會他的老師對國民深沉的愛。

「他永遠堅強不屈，是專制君王的揭露者！」詩人波特萊爾讚譽大衛，對安格爾的評價則是「缺乏內在的智慧和天才必具的強烈感情」。

安格爾很久以後依然對此耿耿於懷，他甚至拒絕在沙龍中展出作品。血氣方剛的年輕人對讓—巴蒂斯特·貝西埃先生道：「惡棍不擇手段地扼殺我，我不出現大概更好，否則，即便您也無法阻攔我做出蠢事。虛榮心吞沒了我，我想要一

切，我被一種前所未有的狂熱支配著……」直至離開巴黎，他還在給巴蒂斯特·貝西埃先生的信中寫道：「我有許多敵人，我從不曾、未來也絕不會寬恕他們。我最大的願望是：超越所謂的沙龍，他們的觀念與我格格不入，但是，將會無地自容的人是他們！他們會在我的作品前羞愧難當！」

青出於藍

　　大衛身為當時法蘭西藝術界的最高領袖，在他的畫室中，來自全國各地的人才濟濟一堂。雄心勃勃的年輕畫家都以成為大衛的入室弟子為榮。安格爾拜入大衛門下不久，便成為老師鍾愛的弟子，並擔任他的第一助手，協助老師工作。然而在諸多的弟子中，安格爾並不是最受老師賞識的一個。他忠實地捍衛大衛的畫風，並最終繼承了老師的衣鉢，但是還未離開大衛的畫室，他已經走上了一條與大衛分道揚鑣的道路。

　　和老師一樣，安格爾將藝術視為一種使命。即使受到了來自巴黎畫壇的苛責，他仍然不懈地堅持著自己的理念。「正確的藝術趣味幾乎像天才那樣稀少！」他悲哀地說。

　　在逆境中，他仍然按照自己的藝術理念不懈地創作著。「美術家只有堅信自己的正確，才能用真正天才人物的勇氣來武裝自己。絕不能因為不學無術之徒的指責，就中斷自己的

道路！」堅持自己的風格，也許只會越來越艱難，誰會向一個不受歡迎的藝術家買畫呢？可是他不屑於改變自己的風格去迎合大眾。知足常樂吧！即使收入會因此減少。

安格爾堅守著自己探索的道路，絲毫不偏離自己的藝術理念。

「藝術家需要日夜想著自己的藝術。」他說。激烈的抨擊與冷嘲熱諷奪走了他生活中最後的一點自由時光，讓他徹夜難眠，而他像一個苦行者般忍受著。驕傲的安格爾聲稱，這些苦楚，對於一位畫家而言，如同愛情中的坎坷，抑或堅貞無私的母愛所帶來的痛苦。卓越的藝術成就都是在眼淚中取得的！

有人指責他過於崇拜過去的大師，他不客氣地回敬道：「從虛無中創造不出新東西！著名的藝術大師，誰不模仿別人呢？拉斐爾孜孜不倦地臨摹前人，卻始終獨具一格。研究古代巨匠的傑作是必要的。這絕不僅僅是模仿，而是為了學習他們的觀察力。古代畫家本身便是客觀自然，他們的藝術趣味是造化的賜予。我們不過是野蠻人，只有努力接近他們。藝術之美永遠不可能超越自然之美！偉大藝術家的繪畫就是神的語言，他們深深地洞悉神的威力。」

「有人眼裡只有自己的藝術，以為不學習古希臘羅馬和古典藝術傳統就能創作，熱衷於異想天開卻懶於實踐，期望有

所功績卻不肯研究，最終只能粗製濫造出一些缺乏理念和原則的作品。僅憑一己的理解力、經驗、創作熱情和勇氣，無論如何是不夠的。心懷僥倖的人，時間會把他們的創作通通清除出人們的視線。」

「一定要直接向古希臘人學習。」大衛在教導學生時說，「古羅馬人的藝術雖然幾乎同樣出色，他們不過在模仿古希臘人的傳統而已。」

安格爾同樣崇拜古希臘人的藝術，並以「荷馬的子孫」自居。「古希臘人的作品，是真正『美』的代言詞。無論是雕塑、建築還是詩歌，他們覆蓋到了『美』的方方面面，將『美』發揚到了極致！古希臘人的觀察力、洞悉力以及對美的表達能力如此優秀，唯有他們是絕對的真實、絕對的美。後人的一切創新，都是在他們奠定的基石之上，他們的藝術手段如此高明，直到今天還應該沿用和發揮！」但是與大衛不同，安格爾對古羅馬人的藝術更感興趣，他對羅馬心馳神往。「即使他們是古希臘人的模仿者，那他們也做得更為出色。」

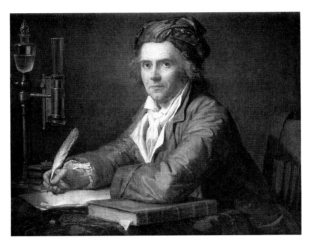

安格爾的老師大衛

　　「謹守真實。」大衛教導道，「偉大的題材是繪畫的全部意義，藝術只是為題材而服務的臣僕。不要耽於細節，形體是創作的中心，線條和色彩都是輔助，它們不過是抵達目的地的工具而已。」大衛的人物形象總是在第一眼牢牢地抓住觀眾的心扉。人們欣賞他的作品，總是情不自禁地讚嘆：「多麼了不起的技巧！他用紙筆完成了雕刻的工作！」

　　「也許這是我與老師最大的分歧。對於我而言，題材是工具，是通往藝術殿堂的道路。歷史與現實，不過是從藝術的大門外匆匆經過的訪客而已。藝術的所有意義，便是重現自然的理想之美。『美』是什麼？它是清晨綻放的帶露水的花朵嗎？它是夕陽餘暉下寧靜的田園風光嗎？都不盡然。『美』，是人們注視這一切景象時，心底升起的感受。」

荷馬

古希臘時代的盲詩人。生於西元前 873 年，相傳他根據民間流傳短歌，綜合寫成了西元前 12—前 11 世紀的特洛伊戰爭和海上冒險故事的長篇敘事史詩《伊利亞特》、《奧德賽》。

「在老師看來，線條不過是物體的輪廓，而在我看來，線條便是流暢的旋律，伴隨繪畫者的情感跌宕起伏。無需借助色彩，我將情緒寄託於細細的線條中，揮灑自如。情感表達是藝術本質，完美的色彩只是從屬！」

「文藝復興早期畫家筆下的明暗對比，就像斑馬的黑白條紋，草率而簡單，缺乏細膩的層次。」安格爾抨擊道。他偏愛在所有部分塗上細緻的陰影，讓人物像浮雕一樣生動起來。

而在大衛的作品中，明暗對比像正午的陽光和黃昏的暮色一樣強烈。他的人物都籠罩在一層淡淡的霧靄中，陰影總是透明的、淡淡的。安格爾正相反。

當大衛的繪畫風格被官方作為衡量的標尺，安格爾，這位嶄露頭角的年輕畫家，遭到打擊也就在意料之中了。慶幸的是，在一片陰霾的籠罩中，安格爾期待已久的羅馬獎學金終於得以發放。「這真是雪中送炭！無論如何，得知自己的作品被貶低得一無是處時，我已經遠在羅馬，這多少算一點

安慰。呵！我現在盡情地擁抱著義大利的陽光，徜徉在美麗
的羅馬！拉斐爾 —— 這位我崇拜已久的大師，我終於可以仔
細地研究他的作品，和他的故鄉 —— 羅馬，這個了不起的城
市！埋首於這一切，把嘲諷刻薄的言論拋在腦後吧！」

文藝復興

13 世紀末在義大利各城市興起，並擴展到西歐各國，於
16 世紀在歐洲盛行的文化運動，帶來科學和藝術的革命，
為歐洲的近代歷史揭開序幕。

第 2 章　少年畫家在巴黎

第 3 章
在羅馬的求學歲月

「自然的才是最美的」── 拉斐爾的狂熱崇拜者

「法蘭西學院熱烈歡迎來自巴黎的傑出畫家！」

這是 1806 年。在國內遭遇了一系列挫折的安格爾，終於抵達了他無限神往的藝術聖地 ── 羅馬。此時，羅馬在法國的統治之下，是全歐洲的詩人、藝術家嚮往之地。羅馬法蘭西學院院長班諾瓦熱情地向他表示歡迎。

「我們每年都會迎接來自歐洲各個國度的年輕畫家。很高興羅馬能成為優秀藝術家的聚集地！」院長熱情地說，「年輕人是充滿朝氣的，就像未細細加工的毛胚，仍待精雕細琢，但是從你們身上已經看到了未來的圖景，就像清晨的太陽從雲層後射出光芒！我們的責任，是引導你們走上藝術之路，你們將成為這個領域的領導者，超越我們！」

「美的成果在羅馬！」安格爾徜徉在羅馬濃厚的藝術氛圍中，像一滴水融進海洋，深深地融入了這座城市，彷彿他原本屬於這個地方，現在不過是重返故鄉。自六歲起，拉斐爾的畫作便一刻不離他左右。大師的風格如手掌上的紋路，早已被他深深銘記心中，成為他的一部分。此刻置身於大師的故鄉，曾讓他熱淚盈眶的偉大作品觸手可及，一切與藝術無關的喧囂被遠遠拋在身後。像曾經所期望的那樣，他終於可以「拜倒在美的面前去研究美」，這讓他忍不住要歡呼雀躍。

「四年的留學生涯真是太短了，對於一個藝術家漫長的藝術生涯來說，真是彈指一瞬！我幾乎不想返回巴黎。」安格爾說，「卓越的藝術成果，都是在眼淚和辛酸中取得的。

> **米開朗基羅**
>
> 文藝復興三傑之一，義大利雕塑家、建築師、畫家和詩人，筆下的人物以「健美」著稱，即使描繪女性也不例外。他的風格在近三個世紀裡影響著眾多的藝術家。

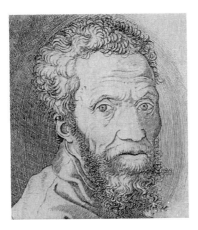

米開朗基羅

為了摘取山巔上綻放的藝術之花，必須踩著荊棘一步一步走下去。看看我曾經所經歷的困境吧！藝術家應該擁有一顆堅定的心，虔誠地對待自己的藝術。需要明白，要創造真正的美，就應該多看看宏偉和壯美的東西，昂首闊步向前！

我還是留在羅馬比較好。羅馬，這個培育了一位又一位藝術史上璀璨明星的城市！我迷戀大師們的風格，也迷戀這座城市的一切。」

留學生涯結束了，他仍然留在羅馬，將大量的精力用於研究古典大師。「誰要是在貧困潦倒中掙扎了整整五年，才迎來一次朝聖之旅，一定會明白這機會多麼珍貴。沒有人會輕易放棄，除非他根本沒有一顆真正熱愛藝術的心！」

他造訪了羅馬城中大大小小的歷史遺蹟，包括那些栩栩如生的雕塑，以及飽經滄桑依然綻放出不朽魅力的壁畫。

他對 15 世紀的拉斐爾、米開朗基羅和科雷吉歐推崇備至。

「米開朗基羅的巨作讓人由衷讚嘆，」他評價道，「但是也含著疲憊的徵兆。拉斐爾則截然相反，他的創作都如上帝的造物一般聖潔不凡，彷彿畫家集聚了所有的創造力，然後全數迸發出來。拉斐爾觀察表現自然的能力，理應被藝術家尊奉為創作的最高準則。」他同樣盛讚拉斐爾的學生朱利奧·羅馬諾，「多好的大師呀！即便是拉斐爾也不具備這般對古希臘的感情！為何他不為人知呢！」他讚賞提香，「拉斐爾和提香都應該名列畫家前茅，他們都具有洞察一切的天賦，雖然感受的角度有所不同。提香的肖像畫如此自然，毫不裝腔作勢，彷彿擁有天生的高貴氣度，使人看了不由得肅然起

敬！」而普桑繪畫中深厚的古希臘羅馬素養和哲學高度，則
備受他推崇，「他賦予作品名副其實的古希臘面貌。他從哲
學的苦心鑽研中獲得慰藉，絲毫不為浮華的功名利祿誘惑，
一心走著自己的道路。廣闊的視野、深邃的思想、驚人的技
藝和突出的個性，使他成為世界上最偉大的藝術家之一。」

「拉斐爾這位最偉大的畫家，他擁有一切！他很善良，他
描繪的人物都擁有一張善良的面孔。」安格爾嘆息道，「偉
大的人物總是備受摧殘，看看遭驅逐的荷馬，以乞討為生！
我們的普桑為逃避富凱爾的糾纏，滿懷厭惡地離開了他本應
倍加美化的法蘭西。拉斐爾是幸運的，他天生便神聖不可侵
犯，可是上天過早地奪走了我們的天才！」

1814 年，安格爾獲得了一個不可多得的機會，和雕刻師
波倫一起，進入梵蒂岡教皇皇宮內觀摩。

> **普桑**
> 17 世紀法國巴洛克時期重要畫家，法國古典主義繪畫奠基
> 人，崇尚文藝復興時期大師，醉心於古希臘羅馬文化。他
> 的作品多取材於神話、歷史和宗教故事。

「我從未獲得過如此震撼的印象。拉斐爾的藝術比我過
去發現的要美得多，他遠遠勝過其他所有人。這是天賦的才
智！」安格爾盛讚道，他站在大廳的中央，久久地仰視，

流連忘返。大廳的一面牆壁上全是肖像，另一面牆上，構圖呈現出莊嚴而宏偉的對稱感。整個大廳中充滿華美崇高的景象。它們深深地震盪著他的心靈。「我前所未有地感到，我應該把拉斐爾置於藝術殿堂的最高寶座上。藝術之神把祂所有的精華都濃縮起來，藏在這座皇宮的壁畫之中。一切畫廊的總和都為之遜色！在這座宮殿之中，我目睹了最動人心弦的景象，而這一切，僅僅是拉斐爾一個人依靠素描筆創作出來的。他的心中一定裝著整個自然！」

梵蒂岡

世界上最小、人口最少的主權國家。為宗教領袖制國家，位於羅馬城西北角的梵蒂岡高地，是被義大利包圍的「國中國」，它本身即是一件偉大的文化瑰寶，有世界上最大的天主教堂聖伯多祿大教堂，馳名世界、「價與天齊」的梵蒂岡博物館，宗教官邸拉特蘭宮；城中聖彼得教堂中收藏眾多藝術家傑作，為世界上最壯麗的教堂之一。

　　他們走過一個個大廳。拉斐爾寫下一本卷帙浩繁的無字天書，其中隱藏著關於藝術與繪畫的奧祕。現在安格爾在一一解讀它們。這是藝術的盛宴，他從未有過如此饕餮的享受，他激動的心都快要跳出來了。〈聖體的爭議〉、〈保爾塞那的彌撒〉、〈伊里奧多羅被逐出聖殿〉……他的目光如鷹隼般銳利，精細地審視這一幅幅輝煌的巨製。他的神經如獵

食的猛禽一般緊張，唯恐錯過任何傑出的細節，直到同伴在大廳的末端呼喚。

回到家，他在日記中亢奮地寫道：「我始終相信，造物主派出了一個天才──拉斐爾，作為使者來教導我。拉斐爾以他匪夷所思的頭腦，窺破了世間萬物的奧祕，他的作品中隱藏著無與倫比的智慧。要是把這些傑作當作一本字典，從中逐字解讀藝術的真諦，我可以總結出好幾卷彙輯單篇文章而成的書冊來！毋庸置疑，好的作品應該效仿自然，直至它便是『自然』本身，其中哪怕流露出一點造作的痕跡，也將是不完美的。」

每當向人講起繪畫，他總是不忘恭恭敬敬地祭出自己的偶像，作為衡量藝術的至高標準。如果有人質疑他的藝術立場，拉斐爾便成了藝術家的保護神，他的繪畫風格被安格爾借來為自己辯護：「藝術絕不應拘泥於傳統的表現形式。藝術家的眼睛便是最好的量尺！『自然』是藝術的唯一源頭，是感性的視覺印象。如果解剖學與美的認知相衝突，我會毫不猶豫摒棄前者。畫家只有忠實於內心的感知，才不會被傳統的規範所左右，而像拉斐爾一樣，返璞歸真，創作出最具真實感的作品！看看偉大的畫家是如何捕捉美的吧！他能用敏銳的眼睛挖掘出自然中的線和面，用簡潔而準確的方式，迅捷地將它們記錄下來。」

　　「安格爾是一位藝術領域的佼佼者。」愛莫瑞‧杜瓦爾說，「大自然從不循規蹈矩，大多數人無從探尋它的奧祕。嚴格遵從畫派和傳統，只能產生巧手的匠人。偶爾會有一些傑出的、空前絕後的奇才，得到了大自然慷慨的恩賜，他們的調色板和畫筆擁有神奇的魔力，成為藝術之神與普通人之間的橋梁。不用說，安格爾就是其中之一。」

優雅的背影 —— 安格爾筆下的女性形象

　　作為派往羅馬的「公費生」，為了接受身在巴黎的老師的審查，安格爾必須定期創作並將作品郵寄回國。1808 年，他創作了〈瓦平松的浴女〉。安格爾崇奉溫克爾曼「靜穆的偉大，崇高的單純」的原則，他的繪畫線條工致、簡練而單純；構圖簡潔，然而獨具匠心。

　　詩人波特萊爾評價道：「如果說歐洲繪畫傳統將女子裸體的刻畫作為展現精神內涵和審美意義的方式，我們可以明顯發現，在優雅可愛的妙齡少女面前，安格爾先生對於『美』的感悟會特別強烈地激發出來，他樂此不疲地去刻畫這樣一些女性。面臨美麗的人物時，他總是抱著特別嚴肅和虔誠的態度，把每一個最細微的、美的輪廓，以最熱忱的情感，不遺餘力地展現在紙上，並樂於按照自己的想法去改造她們的樣子。這時候他的繪畫技巧得到了最大限度的發揮。在描繪

優美的女性方面，他幾乎達到了爐火純青的程度，就像一個熱烈的、一片冰心的情人，他的愛情像奧林匹斯山一樣莊嚴而神聖！」

溫克爾曼

普魯士美術史家，主要著作〈古代美術史〉，根據古人極其稀少而零散的資料整理出了一套研究體系，他的核心觀點是模仿古希臘藝術。

〈瓦平松的浴女〉

　　畫面中，女子背向著她的繪畫者，畫家以樸素而柔和的色調，使女子的背影顯得寧靜而安詳 —— 這一風格貫徹在他的大部分作品中。女子微微側著頭，輪廓線細緻而流暢，勾勒出優雅美好的人物整體造型。以微妙的色彩變化渲染出的光影，烘托出女子細膩而光滑的皮膚。女子以背面示人，她的表情隱藏在陰影中，無法一覽無餘，然而整個畫面卻顯得意蘊無窮，同時十足高雅。

　　這幅畫被安格爾送回巴黎展出時遭到了冷遇。作品「獨特、革命的哥德式風格」招來了許多批評家的苛責。

　　「一群蠢驢！他們稱真正的個性為『哥德式』、『脫離法國現實』。對待這等惡劣趣味，我絕不姑息。而所謂的『哥德式』，在我看來還應更徹底一些。」安格爾毫不動搖地堅持著他的繪畫理念，「讓無知的『沙龍』在造物主威嚴的目光下顫慄吧！」

> **哥德式**
> 用來形容藝術時，指 12 至 16 世紀在歐洲出現的以建築為主的雕塑、繪畫和工藝美術，其特點是誇張、不對稱、奇特、輕盈、複雜、裝飾繁多。

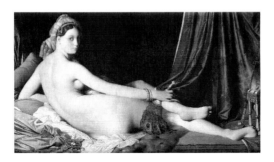

〈大宮女〉

卡羅琳‧繆拉

在 1814 年的作品〈大宮女〉中，安格爾將自己的藝術理念發揮到淋漓盡致。那時他仍在羅馬，拿破崙的妹妹卡羅琳‧繆拉巴慕名向他訂做了這件作品。卡羅琳和丈夫若阿尚‧繆拉將軍於 1808 年任拿波里的王后和國王，他們一度是安格爾最重要的資助者。獎學金的給付期間從 1810 年已經結束，為了生計，他不得不為旅居羅馬的法國貴族繪製肖像。不過作品並未到達委託人的手中，這一年，不可一世的拿破崙遭遇滑鐵盧慘敗，被流放至厄爾巴島。

這幅畫中斜躺的女子與維拉斯奎茲的〈梳妝的維納斯〉、喬久內的〈熟睡的維納斯〉、提香的〈烏爾比諾的維納斯〉在形式上如出一轍。然而，不同於喬久內和提香兩位花花公子的巴洛克式風格，安格爾一如既往地注重營造畫面形象的莊重與典雅。女子的身體似乎無限柔軟，以優美的姿勢斜躺在臥榻上，她轉過頭來，以深邃而意味深長的目光注視著眾人，嘴唇上淡淡的微笑顯得如此神祕莫測，使她擁有了一種超然的氣質。也許這就是畫家眼中「自然」的神性所在。

維拉斯奎茲
西班牙的巴洛克畫家，一位具有貴族威嚴的繪畫巨匠。

喬久內
第一個真正意義上的義大利威尼斯派畫家，威尼斯畫派成熟時期的代表人物，對 16 世紀威尼斯畫派影響深遠。

維拉斯奎茲〈梳妝的維納斯〉

　　畫家再次充分展現了他對「自然」和「美的感知」的詮釋。女子修長的手臂、流線型的纖細腰身、上身支起所形成的優雅弧線、豐腴的雙腿，以及用極其細膩的色調和筆觸刻畫出的肌膚的光滑和白皙感，將唯美的風格烘托到了極致。她超脫於這個塵世的存在，是愛與美的象徵。

　　「要用畫筆來歌唱，如美妙的嗓音一般準確、和諧。」

　　為了追求「優美而流暢」的視覺感受，畫家不惜犧牲真實感。大宮女的上身被拉長了，腰抬到了身體上 1/3 的位置，左腿也無法正確地連接到身體上。有人透過計算，認為她比正常人多出了三節脊椎骨。

　　「我不主張學習肌肉解剖知識。」安格爾公然說，「這種

知識了解太多，使人忽視個性表現，導致藝術形象庸俗化，有損於素描的純潔。一定的誇張手法是允許的，特別是需要強調美的因素時。」

「毫無疑問，他對什麼是『美』掌握得很好，似乎他生來便有這種自然之美的印象。像所有入迷的人，他勇於仗著自己的獨特解釋，把繪畫對象的缺點也轉變成美麗的東西。但是，他的畫中畢竟不是真實的人形，只是頭腦中縹緲的幻覺！」「如果要忠於『現實』，那實在沒有比照片更好的東西了！」很久以後，他的學生愛莫瑞‧杜瓦爾為老師辯護，「如果將『準確』作為最高準則，所有畫家都應該畫出整齊劃一的作品來！要還原『真實』，誰會比相機做得更好？可是，誰又認為照片是一幅好畫呢？畫家要憑天賦來肯定自己的視覺，以獨特的觀點表達他獲得的印象，並加以突出，讓不懂繪畫的人也能感受到美，只有如此才能造就大師。相反，如果〈大宮女〉比例絕對正確，她將不再擁有如此柔和曼妙的外形。看看過去的大師們！他們對待自然像孩童一樣任性。米開朗基羅的作品裡可以挑出多如牛毛的錯誤：誇張的比例、腫起的肌肉。若是將偉大藝術家超越真實的壯舉視為錯誤，我將羞愧，無地自容！」

詩人波特萊爾這一次不客氣地說：「安格爾太過耽於他扭曲、做作的幻想了！」

　　與同時代作品相比的異乎尋常，使年輕的畫家遭到了來自畫壇的批評。「藝術家若要按自己的意願行事，必然只能博得少數人的歡心。」安格爾憤憤地說。「法國人只能接受他們平庸的生活中的一切。『現實』！無聊的羅曼蒂克！」

> **巴洛克**
>
> 原意為「有瑕疵的珍珠」，後指 17 世紀流行於歐洲的一種藝術風格，重視運動感、戲劇性、光線和色彩的表現，多採用曲線和複雜多變的構圖。

喜結連理

　　「也許天才都是這樣的。」安格爾的朋友談起他的時候，會無奈地攤攤手，「這個從小一帆風順的孩子，說實在他被寵壞了！不過，這個單純的、不諳世事的藝術狂熱者，他確實懷著一顆赤誠的心。看在上帝的份上，我們應該原諒他！」

　　「說實在的，和他相處不是一件容易的事！他的個性就像是一匹狂暴的馬，它的主人從未想過給它加上轡頭，讓它聽從訓導！社會習俗和禮教都被他嗤之以鼻。看看那些不為『現實』、『教條』或者『科學』束縛的作品，這位作者的性情該多麼隨心所欲！」

「可不是！有人嘗試過與他討論問題嗎？假如聽眾隨聲附和他的觀點，他會表現得禮貌親切，但是如果有人提出一點點質疑，或者與他理念背道而馳的設想，那麼他一定會像被烙鐵戳中，瞬間換上一張狂暴的面孔，讓人懷疑他還是那個追求『唯美』、『高雅』，以理想主義自詡的畫家。前後的對比簡直太驚人了！」

「哦，當我第一次激怒他時，我幾乎目瞪口呆。我的話還停在舌尖上，一連串最荒誕的嘲諷就從他的嘴裡像連珠炮一樣拋出來了，彷彿不使用最刻薄的詞語，不足以表達他的鄙夷之情。竟然有人敢質疑他的權威和藝術地位？我當時激憤得不能自已，不過我只是拂袖而去，好吧，就當他太過沉溺於自己的藝術世界，忘乎所以吧！我無需耿耿於懷！」

他曾經的戀人，弗雷斯蒂埃小姐說：「對於這位把藝術理念看得高於一切，甚至高於真摯愛情的畫家而言，什麼樣的女子才能和他攜手走進婚姻殿堂呢？我不能想像！哦，毀掉曾經的婚約，我不想再用一字一句描述這件事對我的打擊。希望有一位最無私、最隱忍的女子能夠承受這位隨時會暴跳如雷的天才吧！」

不過，出乎意外，在藝術聖地羅馬，他邂逅了一位賢惠的女子。

喬久內〈熟睡的維納斯〉

在羅馬,安格爾結識了一位法國高官夫人。雖然巴黎沙龍帶給他種種不快,但暫且忘卻藝術時,他依然是一個普通的年輕人,時不時強烈地懷念自己的家鄉,懷念與繪畫無關的、法蘭西的一切。這位快樂而活潑的婦女沖淡了他的思鄉之情。年輕的畫家陷入了對她的深深愛慕中。她洞悉了安格爾的心思。

「我有一個表妹,」她偶爾會用一種意味深長的口吻說,「她現住在蓋勒,就在你的家鄉附近。她經營著一間小小的帽子店。這是一個好女孩,燒法國菜的手藝和我一樣好。」

然後更加意味深長地、俏皮地眨眨眼。

「唔,唔。」安格爾有些侷促地、看似心不在焉地回應道。

夫人神祕地微笑著,將安格爾送到大門口。臨出門前,安格爾的手裡多了一張紙條。

　　回到住處，他默默地撐著下巴，對著窗戶外朦朧的夜色思索了良久。最後，他抽出一張雪白的信籤紙，開始給那位素未謀面的「太太的表妹」寫信。次日清晨，在前往學校的路上，按照紙條上的地址，他將信投了出去。

　　他們很快開始熱切地魚雁往來。

　　終於有一天，那位熱心的太太給她的表妹寫了一封信：「到羅馬來，為自己找一個丈夫吧！」

　　「我在古羅馬暴君尼祿的陵墓前閒逛。站在賓西烏斯山丘上，可以俯瞰山下的景色，斑岩材質的石棺和高大的祭壇佇立在一排石欄杆的環繞中。墓前開著星星點點的白花。

　　我沿著年代久遠而斑駁的欄杆一一走過去，感慨著，在那個古老的年代，建造它的人們懷著怎樣的心情？就在這時，我看到了她——我的愛人，瑪德萊娜‧夏佩爾。她的纖纖玉手戴著長長的白手套，正在輕輕地採摘那些花兒。」

　　「我們早已交換過照片。然而，見到她的瞬間，我心裡有種說不清的感覺，彷彿一位聖潔的女子從遙遠的時代穿越重重時空，向我走來。否則，她為何垂青這些不起眼的花朵？恍惚間我看到，她每踏過一步，腳下便有鮮花盛開。」

　　「於是我試圖與她攀談，裝作一無所知的樣子（他的手臂被擰了一把），說：『親愛的瑪德萊娜小姐，您是否對這些古人堆砌的石頭建築感興趣？如果您對此有所了解，我是否有此榮幸，請您為我講解一二？』」

「等等，」聽畫家講述往事的人說，「安格爾先生，平常從未見您如此彬彬有禮啊？」

尼祿

古羅馬帝國的君主，被稱為「嗜血的尼祿」，是歷史上有名的殘酷暴君。

「當你看到一位高貴的小姐，她宛如一位從拉斐爾畫中款款走出的天使，帶著聖母一般的光輝，你也會情不自禁恭敬起來的。」安格爾鄭重其事地說。

問的人把話吞了回去。

安格爾繼續講述：「當時，她款款地回過頭來，略帶驚訝地看著我，隨即溫婉地一笑，說：『安格爾先生？當然可以，只是，我所知甚少，恐怕會貽笑大方。』『哦，』我突然激動起來，說，『小姐，您不必自謙，對於這座偉大城市的一切，我懷著無比的崇敬之情，關於她的一點一滴，我都不想放過。如果您不吝賜教，我感激不盡！』「我當時因為緊張而雙手微微發抖，不知道自己是否過於冒昧。太太為我介紹這位嫻靜的小姐，讓我們在此相會，即便如此，素未謀面，我講話的技巧實在太過拙劣（聽眾點頭），她會不會覺得唐突？她稍事遲疑了片刻。我的心臟狂跳著，快要蹦出來了！不過，我畢竟是一個研究高雅題材的藝術家，至少不會

給人一種粗蠻無禮的印象吧？何況，年輕的時候，我的相貌多少比現在中看一些。」

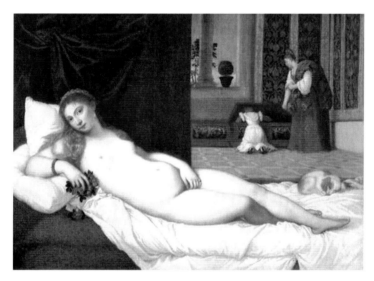

提香〈烏爾比諾的維納斯〉

（有人禮貌地咳嗽了幾聲。）安格爾繼續自顧自地講道：「果然，她並沒有表現出對我的反感，笑道：『先生，我因為常來羅馬拜訪親人，所以略知一二。如果您不嫌棄的話，我將言無不盡。』於是我們便沿著賓西烏斯山頂一路走去，她侃侃而談，聲音像山澗小溪流水一般動聽，我幾乎很少插話，只是沉浸在她銀鈴般的話語中。

最後她停止了講述，問我：『先生，您對這一切如此感興趣，請問您是一位建築師嗎？』

　　『啊，』我猛然從遐想中驚醒，說，『不，我是一個畫家。』那位俏皮的太太隱瞞了我最引以為豪的身分，讓我親自製造一個意想不到的驚奇。

　　『您不遠千里來到羅馬，要繪製一幅宏偉的巨製嗎？』

　　『不，』我鞠了一躬，說，『我是遠道來此留學的。我拿到了法蘭西學院的羅馬獎學金。』

　　『喔！』她眨著兩隻碧藍的眼睛，說，『那您一定是一位了不起的天才！』我當時快要抑制不住地跳起來了，我想笑但不能，我說：『如果您感興趣，可以賞光來我的畫室參觀。』

　　『非常樂意。』她說。回到住處後，我一直在歡呼雀躍，導致房東來敲我的門。

　　然後我們就此結識了。作為見面禮，我精心挑選了一個日子，送了一件自己得意的禮物上門。

瑪德萊娜‧夏佩爾

　　她打開包裹的紙，一聲驚呼，臉上浮現出淡淡的紅暈，『這真是一件了不起的傑作！』那是我最滿意的一幅自畫像。但是真正的驚喜還在後面，我突然跪下，握著她的纖纖玉手，深深一吻，『尊敬的瑪德萊娜‧夏佩爾小姐，你是否願意做我的妻子？』

　　『啊，』我猛然從遐想中驚醒，說，『不，我是一個畫家。』那位俏皮的太太隱瞞了我最引以為豪的身分，讓我親自製造一個意想不到的驚奇。

　　『您不遠千里來到羅馬，要繪製一幅宏偉的巨製嗎？』

　　『不，』我鞠了一躬，說，『我是遠道來此留學的。我拿到了法蘭西學院的羅馬獎學金。』

　　『喔！』她眨著兩隻碧藍的眼睛，說，『那您一定是一位了不起的天才！』我當時快要抑制不住地跳起來了，我想笑但不能，我說：『如果您感興趣，可以賞光來我的畫室參觀。』

　　『非常樂意。』她說。回到住處後，我一直在歡呼雀躍，導致房東來敲我的門。

　　然後我們就此結識了。作為見面禮，我精心挑選了一個日子，送了一件自己得意的禮物上門。

瑪德萊娜‧夏佩爾

　　她打開包裹的紙，一聲驚呼，臉上浮現出淡淡的紅暈，『這真是一件了不起的傑作！』那是我最滿意的一幅自畫像。但是真正的驚喜還在後面，我突然跪下，握著她的纖纖玉手，深深一吻，『尊敬的瑪德萊娜‧夏佩爾小姐，你是否願意做我的妻子？』

1813 年 12 月 4 日，我們攜手走上了教堂的紅毯。她是我理想中的愛人。她由衷地欣賞我的畫作，而我深深地感受到她的摯愛。

我聰慧的妻子，我深深地感激她在生活中為我做出的自我犧牲，她的愛與美激勵著我，給我力量。無論何時，她總能給我溫暖的慰藉。當我們彼此相對時，我感到自己是全天下最幸福的人。在漫長的藝術生涯中，她與我攜手相伴。她在我心中無可取代。」

飽受爭議的「歷史題材」系列

沉浸在婚後幸福生活中的安格爾很快不得不面臨一系列窘境。1814 年，波旁王朝復辟，拿破崙政府垮臺，居留羅馬的法國高官紛紛回國，收入本不穩定的安格爾面臨前所未有的經濟危機。

「親愛的，承蒙你看得起我這個窮畫家。」安格爾對妻子說，「我現在不得不去畫室了，我接了好幾幅肖像畫，必須在這個月內完成，」他吻了一下妻子的額頭，說，「這是剛剛從委託人手裡收到的酬金。」

「哦，安格爾，」妻子的眉頭微微皺了皺，「你正在繪製的這幾幅畫，能不能讓顧客預付一些酬金？」

「這，」安格爾面露為難之色，「家裡的開銷又不夠了？真是為難你了！」

　　「我們的飲食起居已縮減得不能再縮減了，」妻子面帶憂愁地看著安格爾，「但是手頭還是很緊。不過如果不方便，就算了吧！不要得罪僱主。要為長遠作打算。」

　　「我會想想辦法的，」安格爾邊穿外套邊說，「你不要擔心！安心地操持家務吧，我會替你解決一切後顧之憂。」

　　不過在畫室裡，這位畫家一反剛才的好脾氣，暴跳如雷。

> ### 波旁王朝
> 曾斷斷續續統治過納瓦拉、法國、西班牙、那不勒斯、西西里、盧森堡等王國和義大利若干公國的跨國王朝。

　　「肖像畫家！」他掄起尚未完成的作品要往地上砸，想了想，又強忍著回過頭來問道，「那個趾高氣揚的僱主是這麼稱呼我的？」

　　「是的……」同畫室的學生小心翼翼地說。

　　「對，我不該大動肝火，因為我下個月的飯錢還掌握在他手裡！」安格爾在畫室裡大步地繞著圈子，眉毛上下起伏地跳動著，「我為什麼要忍受這些粗魯無禮的人？他們面對藝術家沒有一絲一毫尊敬之心嗎？雖然不得不忍氣吞聲，我還是要說：上帝啊，這是什麼樣的輕蔑和侮辱？喔，像我這樣專心致志地研究古希臘羅馬藝術的畫家，居然得不到歷史畫家應有的尊重，這個世界上還有幾個人配得上這個頭銜？可

是，事實是，滿大街都是所謂的歷史畫家！

好樣的，他們敢不敢在人前展示自己的研究成果？哈，我知道這些自負的人有多麼名不副實！我應該親自教訓教訓他們，打消他們自以為是的念頭！」

學生們小心地站在一旁，一言不發。等安格爾轉頭走出畫室，他們才鬆了一口氣，開始交談。

「太嚇人了。自從這位年輕的先生開始接手肖像畫的繪製，每隔一段時間就要看到他大發雷霆！我真希望那些僱主來得越少越好。」

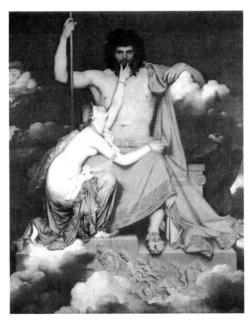

〈朱比特與忒提斯〉

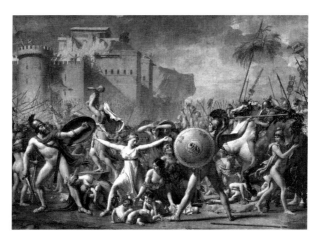

大衛〈薩賓婦女〉

　　1812 年，安格爾又以古羅馬題材創作了〈羅慕洛戰勝
阿克戎〉。羅慕洛是傳說中古羅馬的建立者，他是一個了不
起的英雄，一個冷酷無情的篡位者，他被母狼養大，殺死自
己的親兄弟，征服了羅馬。當他成為羅馬的君主後，為了增
加城市的人口，他安排宴會，請來鄰近的薩賓人，在他們喝
醉以後搶走了他們的女人。自此兩個部落陷入長期的戰爭。
在一次對決中，羅慕洛殺死了薩賓人的國王阿克戎，並剝下
他的盔甲作為獻祭天神朱庇特的戰利品。安格爾精心地履行
了自己的藝術理念，在他的筆下，畫面擁有浮雕一般的立體
感，人物也像古希臘雕塑一般俊美而典雅。

　　這幅畫的內容模仿了老師大衛的〈薩賓婦女〉。

　　在大衛的作品中，有不顧性命衝到交戰雙方之間的婦

女，面對著密林般的長矛高高舉起襁褓中嬰孩的母親、緊緊抱住戰士膝蓋哀求的柔弱婦女、一無所知的懵懂嬰孩……被羅馬人劫走的婦女手無寸鐵、柔弱無助，為了阻止戰爭、保護親人，她們不惜犧牲自己，向敵人求情，與手握鋒利武器的士兵形成了強烈對比。生與死的衝突、戰爭的殘酷與悲壯被渲染到極致。而在安格爾的筆下，傳奇人物阿克戎彷彿率領著從郊外野餐歸來的隊伍，人們高舉著他們的收獲成果，像鄉間少女身姿娉婷地舉著她們汲水的陶罐。

人們怡然自得，悠然高歌，讚頌生活的詩情畫意，吹響凱旋的號角，讓人想起演奏靡靡之音的宮廷樂隊。羅慕洛右手舉著黃金鎧甲，左手向落後的士兵致意。他們似乎在路上遇到了一個不幸死去的人，好心將他的軀體抬回去，為此延誤了一點行程。如果不是畫面的標題，誰曉得這是有著傳奇身世的君主阿克戎，他們剛剛經歷了一場血腥殺戮的戰爭？

〈拉斐爾與弗馬里娜〉

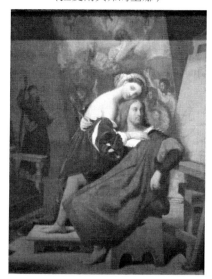

〈拉斐爾與弗馬里娜〉

「安格爾先生彷彿在雕版或者古董鋪裡亂撞，將撿到的人物胡亂安插進畫面，就像在下一盤不知所云的象棋；要麼就為了消除大自然的多樣性而不厭其煩地重複一種形式，把活生生的模特兒變為極不自然的定型化形象。藝術具有人性才能存在！它需要真知灼見和豐富的感染力，讓人們同情這個世界的命運。」言語刻薄的評論家道。

1814 年安格爾創作了〈拉斐爾與弗馬里娜〉，向他深懷敬意的偶像拉斐爾致敬。為了回報拉斐爾的藝術對他深厚的影響，他著力於表現古典風格的造型，並不遺餘力地多次再創這一題材。弗馬里娜的身分是妓女，安格爾卻滿懷熱忱地將她刻畫成了文藝復興時期的聖母形象。

拉斐爾本人繪畫的弗馬里娜肖像中，人物眼神略帶輕佻，而安格爾筆下的弗馬里娜卻無比溫柔、純潔，充滿女性最柔美的光輝。兩人深情地相擁著，弗馬里娜凝視著畫面外，而拉斐爾則回頭審視著他所作的弗馬里娜肖像的草稿。「嫻靜是人體的主要美，同時也是內心智慧的最高體現。」安格爾宣稱道。

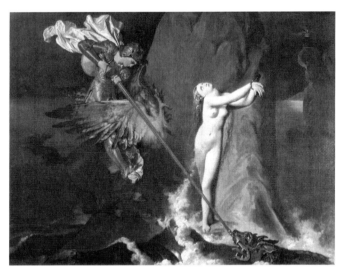

〈洛哲營救安吉莉卡〉

　　他的下一幅歷史題材畫遭受了更嚴厲的批評。1819 年，他從 16 世紀義大利詩人阿里奧斯特的長篇敘事詩〈瘋狂的羅蘭〉中取材，創作了〈洛哲營救安吉莉卡〉。女王安吉莉卡被作為海神奧魯克的祭品囚禁在淚之島上，千鈞一髮之際，勇士洛哲駕著半鷹半馬的坐騎趕來，殺死奧魯克，救下了安吉莉卡。安格爾展現出了他高超的繪畫技巧。

　　少女身體優雅的線條和細膩的色彩在光影的烘托下顯得特別柔美，畫面構圖也別具匠心，洶湧的波濤正中矗立著一塊岩石，岩石粗糙的質地與少女柔弱的軀體形成強烈的視覺反差。畫面左上方，身著金色鎧甲的勇士駕著他的坐騎，將長長的利劍刺向畫面右下角的猛獸。整幅畫像精心布置的舞

臺布景，細節刻畫堪稱完美，本應驚心動魄的場面卻毫無英雄氣概可言。勇士神定氣閒，像儀仗隊裡英俊的士兵，做出一個漂亮而規矩的姿勢；安吉莉卡仰過頭去，幅度如此誇張，使她的脖子看起來快折斷了，她注視著前來營救的情人，表情怪誕，兩眼翻白。面對著兇殘的敵人，他們命懸一線，神情卻無動於衷。

一個批評家諷刺道：「我雖素來寬容待人，面對這幅大作也實在講不出什麼恭維話！」

「這位先生可以作為一個大好的反面教材，」一個畫家對學生們講道，「坐在擺滿僵硬石膏像的畫室中，閉門造車，卻自詡忠實於自然與生命！他的理念中只有從已故古希臘藝術家那裡偷來的莊嚴感，並以真理自居，公然抨擊真正富有生氣的藝術家。為了維護這空洞的『神聖』，他不惜把風景全都塞進手帕大小的天空，每當不得不需要布景時，便洋相百出，只好臨時從木偶劇團挪用一些蹩腳的道具。看看〈洛哲營救安吉莉卡〉裡咖啡色糖球般的懸崖、酷似起泡煉乳的波浪、像水庫閘門般色彩均勻的大海和軟木材質的龍！」

這一系列創作，引來各種各樣的嘲諷。在一次次的努力中，安格爾成為偉大歷史畫家的夢想遭到了一個接一個沉重的打擊。

「從懂事起，我便接連遭遇不愉快的事情，從未領略過美滿的幸福。」他嘆道：「我的一切全都與世不諧！」

第 4 章
佛羅倫斯之行 ── 譽滿中天

堅定的藝術衛道士

1820 年，安格爾的好友洛倫佐・貝尼尼寫信給他：「我親愛的朋友，若不嫌棄，來佛羅倫斯吧！這裡有你熱愛的文藝復興藝術，我相信你一定不會失望的！」

「謝謝您的建議和盛情邀請！」安格爾回信道，「我很驚訝自己竟然沒有盡早想到這一點！」

「美術的素材在佛羅倫斯！」他攜家人移居到佛羅倫斯，並且定居了下來，這一住就是四年。他經常前往卡爾瑪大教堂，觀摩布蘭卡契小堂內文藝復興時期馬薩卓的壁畫，將之稱為「天堂的前庭」、「真正優秀繪畫的搖籃」。而安德烈亞・德爾・薩爾托的壁畫，被他譽為「繼拉斐爾作品之後繪畫史上最完美的作品」。同時他由衷地欣賞教堂中的善男信女，他們發自心靈、虔誠柔愛的表情，面對聖母像時流露出的篤定信念，深深地感染著他。

朋友前來他的居所拜訪，看到工作室內大大小小的肖像畫，有正在上色的線稿，也有未完成的草圖。來訪者尚未開口，安格爾滿不在乎地發話了：「看看這些肖像吧，我不太願意將它們公之於眾，否則人們便稱我『肖像畫家』。

不過，再出色的藝術家，也有不得志的時候。我現在身處這般窘境，不得不繼續為人繪製我最不齒的肖像畫！」

「喔，」他的朋友建議道，「你的名氣已經不小了，即使

才能不如你的畫家，都能靠一點點名氣過上舒心的日子。只要願意嘗試，你絕對不比他們差。」

「嗯，話是這麼說。」安格爾來回端詳著他畫室中的畫，「二十多年來我本可以有更多積蓄，然而我繪畫時力求精到，進度遲緩，故所得甚少。了解當下的風氣，你會知道，很多畫家有多麼浮躁！在繪畫這件事上，我從來沒有懈怠過，總是精益求精，否則便感覺是不尊重藝術。而這些人，他們愛慕的只不過是錢、香檳酒以及輕鬆的工作罷了。如果你問他們，有沒有哪怕一點堅定的藝術信念，他們會大搖其頭；如果再談一談在藝術這條荊棘路上探索所需要的毅力以及決心，他們會像看到貓的老鼠一樣迅捷無聲地溜走！」

「潔身自好，知足常樂！」安格爾總結道，「奢侈會破壞人心靈的純潔。」他不屑於參加上流社會消磨時光的無聊聚會，只和志趣相投的幾位朋友往來。藝術和文學占據了他的全部時間。

「學習是不應該間斷的。一個畫家想要有長足的長進，就要不斷地臨摹名家名作。從事了多年繪畫，我從未認為自己做的功課已經足夠。」安格爾說。一旦遇到難得的閒暇，他便像過去在巴黎和羅馬時那樣，拿出畫板和紙筆，臨摹提香、拉斐爾的作品。

他思索道：「曾經大放異彩的宗教，可以賦予繪畫神祕的性質和真正偉大、嚴肅深刻的意義。從藝術觀點來看，這不

亞於古希臘羅馬史所帶來的益處。我要果斷地走這條路，用
法國的題材來作畫。」

〈亨利四世的佩劍〉

　　1820 年，他創作了〈亨利四世的佩劍〉。1814 年，受馬
爾高德的委託，他曾經畫過同樣的題材。在這個故事中，西
班牙大使唐・佩特羅・托列茲基來到波旁王朝的建立者亨利
四世的皇宮。在羅浮宮的大廳中，他遇到了攜帶亨利四世佩
劍的少年侍衛。按照宮廷禮節，他向少年侍衛單膝下跪，行
了屈膝禮，並親吻了佩劍。安格爾用心刻畫了唐・佩特羅一
絲不苟的神情和跪拜的姿勢，並且不忘在畫面一側點綴數座
古希臘神像，但是，整體構圖和人物形象平淡無奇，毫無可

圈可點之處，彷彿從日常生活中隨手摘出的一個平庸場景，既不莊嚴，也不宏大。背景人物的簡化，使整個畫面顯得呆板，也脫離了學院派古典主義的標準。

繪畫不受歡迎使他非常難過。他向一位朋友辯白道：「這幅畫在素描和情節處理方面都是真實的，無懈可擊、趣味高雅、色彩確切有力。」他陷入了痛苦和迷茫中，「我從未因追逐金錢而粗製濫造，未來還將毫不動搖地堅持下去。諷刺的是，我對待作品越是盡心盡力，就越是被人諷刺『背離時代精神』。這一切留給子孫後代，讓他們作出公正的評判吧！」

亨利四世

也稱亨利大帝，法國波旁王朝創建者，原為納瓦拉王國的國王，1562 年以新教領袖身分參與胡格諾宗教戰爭，成為最後的勝利者，並於 1589 年加冕為法國國王。

〈勒勃朗先生〉

　　1823 年，他創作了素描〈勒勃朗先生〉。這幅素描作
品體現了繪畫線條的簡潔、精準和近乎冷酷的理性。按照一
向的理念，他對人物頭部著意精雕細琢，簡練精緻的線條勾
勒出人物稜角分明的面部特徵，突出了人物堅毅、冷靜的氣
質，與畫家理性的畫風正好相得益彰。透過一支畫筆，他深
入地洞悉了人物的內心。這種冷靜而犀利地捕捉人物特徵的
能力，使得他最親近的朋友尚・洛郎也不得不評價道：「在他
的作品中，藝術的感情被岩石般的意志力和精確的計算取而

代之。他表達靈感的方式，像數學家做演算，而他的意志力是建立在苦行僧一般的忍耐力之上的。

這兩種特質成就了他的藝術造詣。但是他同樣可以借助這種特質成為醫生或者銀行家。任何一個人，只要他的意志力足以堅持上一個小時，都能在藝術、數學、考古、法律之類的行業闖出成績來，造化並沒有賦予他什麼專長。」

「即使最親近的朋友也難以理解我精心設計的藝術手法。」安格爾說，「尚·洛郎毫不吝嗇地用了一串讓人眼花繚亂的溢美之詞，可我能聽出其中明褒暗貶的意味！喔，不用糊弄我！人們總是如此！我空有一顆赤子之心，卻沒有人站在我這邊！」

盛名之下

拿破崙戰敗後，歐洲恢復到法國大革命前的舊秩序。1815 年，在法國、西班牙和那不勒斯的聯合之下，波旁王朝復辟，原法國國王路易十六的弟弟路易十八返回巴黎繼承王位。為了紀念波旁王朝的先祖路易十三，初至佛羅倫斯的安格爾受家鄉蒙托邦教會委託，繪製了〈路易十三的宣誓〉。

> **路易十三**
> 法國波旁王朝國王，於 1610 年—1643 年在位，親政後主要依賴紅衣主教黎塞留的輔佐，對法國進行專政統治。

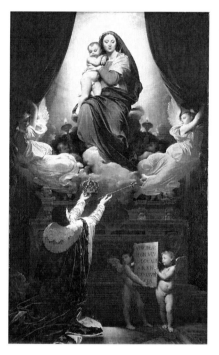

〈路易十三的宣誓〉

他用了三年半的時間來繪製這幅作品。這幅畫的構圖，完全模仿拉斐爾的〈西斯廷聖母〉。聖母的形象綜合了〈西斯廷聖母〉中的立像和〈聖母與子〉中的坐像，智慧天使的形象來自於〈佛利諾的聖母〉，路易十三的造型借鑑了〈波爾哥的火災〉中張開雙臂祈求的女性形象，抬著路易十三誓言的兩個小天使也借鑑了拉斐爾畫中的造型。

在這幅畫中，他採用了傳統的學院派畫法，不再使用以前誇張、變形的表達方式。畫中，聖母懷抱聖子，神情安詳

地坐在雲端，注視著座下跪拜的路易十三；路易十三面向舉著誓言的兩位小天使，高高舉起皇冠和權杖。安格爾一絲不苟地沿襲了拉斐爾的風格，畫面堆砌了大量文藝復興時期的繪畫元素，他要使這幅畫成為拉斐爾精神和他自身氣質的結合。他著意刻畫聖母的形象，在其中融入了自己獨到的表現。這幅畫使安格爾被譽為「拉斐爾再世」。然而，高舉雙手的路易十三看上去更像伸手索要權勢的貪婪之徒，少了些虔誠與神聖感。

「我傾盡全力地模仿拉斐爾，繼承他開闢的道路，忠實地捍衛他的學說。我不是一個革新者。」安格爾說。

在此之前，他已經度過了許多艱難的日子，即使這個狂熱的人擁有巨大的、非同凡響的忍耐力，在畫作完成前夕，他也不得不向朋友大吐苦水：「我一事無成，彷彿有個魔鬼總是挖空心思與我作對……我開始對自己的命運感到絕望，甚至喪失全部勇氣……」這幅作品的完成與展出，給他帶來了意想不到的好運。安格爾得意洋洋，喜悅之情溢於言表。

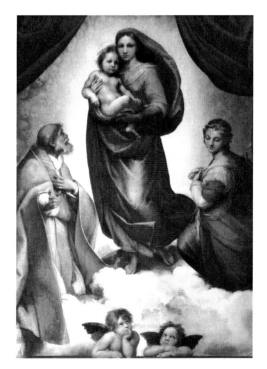

拉斐爾〈西斯廷聖母〉

拉斐爾〈波爾哥的火災〉

「這一回，我終於揚眉吐氣，多年壓抑的憤懣一掃而空！官方第一次對我在沙龍展出的作品大加讚譽！我早就應該獲得這個榮譽了！波旁王朝賜予我『榮譽軍團騎士』稱號！親愛的，」他對自己賢惠的妻子說，「很長一段時間，我們不必再擔心吃飯問題了。蒙托邦教會訂做這幅畫時，答應給我三千法郎，不過，他們是識貨的！因為我的畫在展出中大獲成功，他們慷慨解囊，將報酬追加了一倍！」

「不過，說實話，」一些評論家們嘀咕道，「我們還以為，安格爾先生以前的某些作品更具審美價值一些。幾乎所有人都曾經站在他的對立面，現在因為這麼一幅畫，官方那些人的意見全都倒戈了。要我說，這真有點可恥。」

「你是指〈大宮女〉、〈小提琴家帕格尼尼〉？可惜它們還在某個不起眼的角落裡備受冷落呢！」

因為這幅畫，他在1825年被推舉為法蘭西美術學會會員；同年，又當選為皇家美術學院院士。多年以後，他終於與悉心栽培自己的引路人——他的父親站在了同樣的位置。

「時至今日，我終於不負他的期望！」安格爾感慨道，「在整個家中，只有他一個人還在全力支持我。」因為對大兒子的偏愛，父親冷落了他的母親和弟弟妹妹。在羅馬艱難而孤獨地度過的這些日子，弟弟妹妹們給兄長的來信日漸稀少，而他的母親則偶爾抱怨道：「你專制的父親，他不應該總是對你的弟弟妹妹們講一些輕蔑的言語！」

這幅畫在羅浮宮的大廳裡，取代了委羅內塞的〈迦拿的婚禮〉。

> **委羅內塞**
>
> 藝術大師提香的弟子，義大利威尼斯畫派代表畫家之一。他和提香及提香的另一個弟子丁托列托合稱 16 世紀義大利威尼斯畫派三傑。

狹路相逢

「安格爾先生，我們這些畫家想在蓬・努佛爾美術館為窮人舉辦一場畫展，若能邀請您參加，將不勝榮幸……」

「泰羅爾男爵，」安格爾倨傲地說，「我不能理解您的用意，倘若您邀請我展出我的畫作，為何將它們與一堆畫風格格不入的作品放在一起？」

幾天之後，信使又登門拜訪。

「安格爾先生，我們經過了鄭重的商討和考慮，決定尊重您的意見。」

「我只同意展出一幅畫〈路易十三的宣誓〉。而且，我的畫也不是為那些盲目的觀眾而作的。那些博物館大廳裡擠來擠去的人，自以為是集市上的慈善家嗎？」

「先生，關於展廳的布置問題……」

「這件事情不容商量。」安格爾說，「我不知道，在展覽者的眼中，藝術品是不是可以像雜貨店的麵包和臘腸一樣雜亂無章地混搭在一起。但是你們至少也應該顯示出基本的審美趣味，比如說，我的作品絕不能和浪漫主義的繪畫同處一室！哦，不，絕不能放置在同一個展廳，即使兩幅畫遙遙相對，我也能感覺到那種褻瀆的氣息。我要一間專門的展廳，只放我的畫，即使不能用牆，也至少應該用隔板隔開。你們該讓觀眾感受到什麼是純粹的美的趣味！」

浪漫主義畫派

19 世紀初資產階級民主革命時期法國畫壇興起的一個藝術流派，偏重發揮想像和創造，取材現實生活，色彩熱烈奔放，運動感強烈。

「我沒有想到安格爾先生會為此大動肝火。」浪漫主義畫家德拉克羅瓦輕描淡寫地說，「不管安格爾先生如何蔑視我和我的作品，主辦方願意給予我這項殊榮，允許我展出自己的作品，我十分感激。既然大家公認我的作品具備這個資格，那麼作品最終被掛在哪個大廳裡，和誰的繪畫並排放置，有什麼關係呢？」

「我不愛聽這種假惺惺的外交辭令！」安格爾說，「我只相信藝術，一切讓藝術來說話吧！」

　　沙龍如期舉行。安格爾歷經三年半傾心創作的〈路易十三的宣誓〉和德拉克羅瓦的〈希阿島的屠殺〉同時展出了。

　　「雖然兩幅畫分別掛在不同的展廳裡，可是，我忍不住要說，高下立判啊。」

　　「這不是希阿島的屠殺，這是繪畫的屠殺！」德拉克羅瓦的老師格羅說。

> **德拉克羅瓦**
>
> 法國浪漫主義畫派的重要代表人物。他繼承發展了文藝復興以來歐洲的藝術流派的成就和傳統，對後世，尤其對印象主義畫家影響深遠。

德拉克羅瓦〈希阿島的屠殺〉

「我看到了從畫家筆尖噴湧而出的憤怒！」評論家哥提耶感慨道，「如此強烈的色彩，會讓那些『古典主義』畫家的假髮一根一根倒豎起來的！」

展方專門為安格爾開闢了一間展廳，展出這幅深受波旁皇室青睞、受到極高讚譽的作品。得意洋洋的安格爾同意再拿出十幅作品，它們被一同懸掛在空曠的展廳中。德拉克羅瓦的〈希阿島的屠殺〉與其他畫家的作品並排陳列，展覽廳裡人頭湧動，德拉克羅瓦本人面帶微笑，來回觀摩展廳四壁懸掛的作品，時而專注地沉浸在畫面的意象中，時而興致勃勃，與來來往往的參觀者談笑風生。熱情高漲的人們時不時圍攏上來，試圖與他就藝術理念進行一番探討。

「這是一場視覺的盛宴！」熱情洋溢的人們說。

希阿島屠殺

1822 年，土耳其人占領並血洗了希臘境內的希阿島。兩萬三千平民被殺，四萬七千人被賣為奴隸。英國浪漫主義詩人拜倫加入了支持希臘人民的戰鬥，獻出了年輕的生命。

「德拉克羅瓦簡直就是一個癲癇病患者！大自然的法則被他糟蹋得一無是處！在所謂的『浪漫主義』繪畫裡，什麼時候出現過真實的人體形象？他們塑造出一堆瘋癲病人，毫無道理地扭脫人的關節，強迫人們頭上腳下地走路；把聖潔的聖母和天使，刻畫成北美的印第安人！繪畫理應是健康、合

乎道德的。火刑、死刑難道也能作為題材嗎？這種恐怖如何值得欣賞？它們毫無生氣，令人作嘔！藝術只應該反映美，必須由美的事物來教育人們！」

「安格爾先生真正是迂腐學究氣的卓越代表！」泰奧菲爾·哥提耶諷刺道，「他不惜一切代價，將人物的思想感情塑造成所謂『風格』，就像用模具製出的標本一般整齊劃一，可惜這風格單調得可怕！若『形式』是不容置疑的唯一標準，畫家何來好壞之分？人類偉大的情感根本沒有存在的必要了！」

「浪漫主義繪畫終將不容置疑地在藝術史上占據一席之地！」德拉克羅瓦滿面春風地說。

「德拉克羅瓦的作品在繪畫史中具有承前啟後的意義！」有人評價道。

「人們總是隨波逐流，缺乏洞察力，容許憑荒誕不經的事物用虛偽炫目的面貌欺騙整個時代！」有畫家憤憤地抨擊道，「低能的鑒賞者和拙劣的美術家顛倒是非，控制一切！他們以傲慢、偏見和混亂淺薄的知識，百般摧殘這個國家的藝術，毫無憐惜地踐踏前人奠定的基礎，像白蟻一般啃噬藝術的精髓，藝術最終會在這些無恥之徒手中走向毀滅！讓孤陋寡聞的人為『浪漫主義』喝彩去吧！這群瞎子，他們更加不幸！」

格羅

法國浪漫主義畫家，以拿破崙軍事生涯的歷史題材而知名。他是大衛的得意門生，但是作品中已經顯示出了浪漫主義傾向。

第 4 章　佛羅倫斯之行—譽滿中天

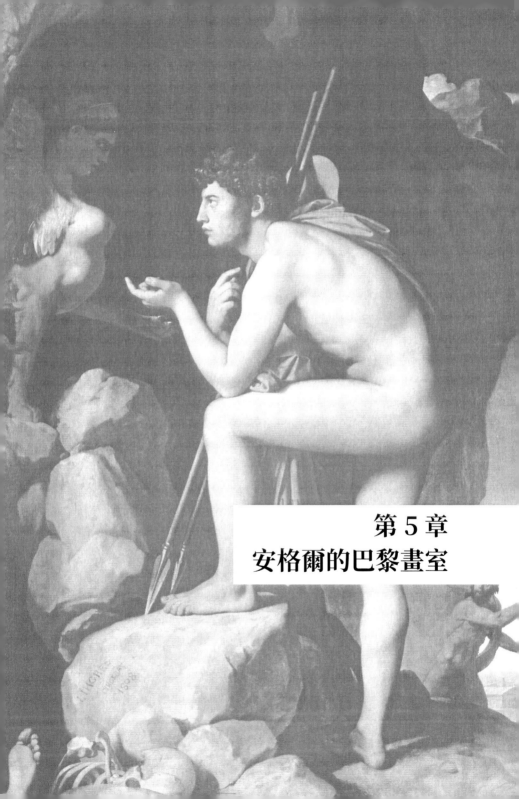

第 5 章
安格爾的巴黎畫室

嚴師出高徒

1825 年，安格爾在巴黎成立了屬於他自己的畫室，從事美術教學。年輕人紛紛投到他的門下，重要的定畫也蜂擁而至。他是個好的領導者，1829 年，他就任艾柯爾・德・伯薩爾學校教授；1830 年的六月革命中，他和其他藝術家齊心協力保護羅浮宮珍藏，甚至不惜暫時放下派別之見，與藝術論敵德拉克羅瓦合作；1833 年，他被選為校長。

安格爾和妻子終於過上了快樂的家庭生活。教授職位為他帶來 100 路易多爾的薪水。在生活方面，他量入為出，但是在藝術方面，他愈來愈渴望更多。

「我的畫室裡現在擠滿了熱愛繪畫的年輕人。」安格爾說，「我曾經是、現在是、將來還會是古典主義最忠實的捍衛者。過去的日子裡，我面對無數人刻薄的質疑，就像漁夫獨駕扁舟，迎接驚濤駭浪。現在，耐心的等待和堅韌的努力，終於等到了撥雲見日的一天！」

不過，他也抱怨道：「為什麼我拙於用文字來表達自己的鮮明想法？無能之輩輕而易舉之事，我卻不能！每念及此，我便臉頰發燙！」

「老師是一個了不起的人！」他的學生說，「來到老師的畫室以後，我領略到了，藝術理念並不是一個面目可憎的修士，理論本身也可以像畫中的少女一般身姿曼妙。一個好的

教師正應如此，運用淺顯的語言、生動的比喻，將深奧的理論詮釋得簡單易懂，這是教育人的藝術！」

「他對自己秉持的信念像虔誠的教徒一般狂熱！看著老師站在一幅拉斐爾或米開朗基羅的作品前面，滿臉沉醉的神色，話語中充滿了激越真摯的情感，每一個聽講的人都會受到感染，就像他本人是藝術之神的化身一樣！」

「他堅稱，拜入繆斯門下，必須立志成為堅定的藝術衛道士。他總是說：繪畫必須如此，如同鐵律，不可動搖！看他在畫布上舞動畫筆，人們會以為他是一個高高在上的教皇，手持神聖的權杖。教皇的權威是不容置疑的！如果我某天興致大發，溜進德拉克羅瓦的畫室裡與他探討一二，再將浪漫主義畫派的元素稍事運用到自己的作品中，老師一定會暴跳如雷，立刻把我的紙筆連跟我本人一起從這個地方扔出去！」

「大部分時候，老師平易近人，甚至親自為學生示範。他會直接用指甲在紙上劃出準確的線條，修正學生畫得不準確的地方，其精準程度令人嘆為觀止。但如果你們因此就認為自己可以擅作主張，那就大錯特錯了，要是誰固執己見或者別出心裁，他會大發雷霆！」

「年輕人，」老師安格爾在手持調色板和顏料、恭恭敬敬的學生們面前說，「素描需要不斷地練習，如果手中沒有鉛筆，就用眼睛來畫。忠實於自己的印象，同時不要做模特

兒的奴隸。將『美』的因素放大，不要讓它們淹沒在一堆平庸的、繁雜無序的細節中。為欣賞的人們指出藝術的真諦所在，就像在漆黑的夜裡為前行的人們點燃一座燈塔！」

「用頭腦去支配手。真摯的情感可以替代一切。熱情地捕捉對象，仔細觀察，從各個角度再現它們，將形象融匯到自己的創作意識中，在胸中醞釀成熟。否則，當畫家提筆的時候，只能在紙上搜尋不定，更不用說兼顧整體了，最後只能得到一堆支離破碎的形狀。」

安格爾擁有一轉眼間用兩三筆勾出人物動作的技巧。

他總是熱情地為學生做示範。「看看你們眼前的這個模特兒，這個美麗的孩子，」那個 10 歲的男孩抬起明亮的眼睛望著他，他盯著孩子看了很長時間。「請您變換一下姿勢。」孩子擺出彎弓射箭的姿勢，彷彿一個小小的愛神丘比特，用一條腿站立，另一條腿懸在空中。「對，這正是我想要的。」

他轉向學生們說，「捕捉人物的造型，最好在第一眼便留下深刻的印象。哦，請給我一張紙。」一眨眼時間，他便在紙上草草勾勒出了孩子的輪廓。

「先生，」那個年少的孩子說，「我沒法保持不動。」他屈起的腿在空中微微移動著。對於一個十歲的男孩而言，這個姿勢困難了一些。「沒關係，孩子。」安格爾說。在短短的時間內，他已經將孩子移動後的位置記錄下來，並且多畫了兩條腿。

　　「素描要落筆精確，一氣呵成，牢牢地抓住人物的特徵。要能用鉛筆捕捉從房頂上掉下的人的輪廓！」安格爾對在場目瞪口呆、心悅誠服的人們道，「撇開絕對的準確性，藝術的生動就無從談起。似是而非等同於虛偽！追求準確的表現和完美的風格，不要惋惜為此付出的時間和精力。」

　　「同時，獻身藝術事業的諸位，希望大家保持一顆真誠的心。藝術的道路上容不得功利心的存在。」安格爾說。

　　「安格爾先生，」雕塑家丟列恭恭敬敬地說，「感謝您的蒞臨。作為一個剛涉足藝術的新人，能夠得到您的點評，真是再幸運不過了！我的新作〈舞蹈著的拿波里少年〉，創作過程還算用心，但是自覺仍有種種不足，苦於不知如何改進。之前目睹了您的新作〈路易十三的宣誓〉，深為您高深的藝術造詣折服，因此斗膽呈上拙作，見笑了。」

　　年輕的雕塑家立在安格爾身後，亦步亦趨，如履薄冰，大氣不敢出，這位畫壇新貴的一句評論也許就能決定他的藝術生涯。

　　「嗯。」安格爾和藹地說。他很欣賞這幅〈舞蹈著的拿波里少年〉，「真是優秀的作品！我已經在它身上看到了藝術的璀璨光芒！看看這位舞蹈者，他英俊的面龐多麼歡快而富有朝氣！看看他舞動的手臂和雙腿，他是靜止的，卻能讓人感覺到跳躍的鼓點和律動！哦，孩子們，你們沒有人想應邀共舞一曲嗎？」

　　學生們發出了讚許的笑聲，年輕的丟列雙頰紅通通的，眼睛裡閃爍著喜悅的光彩。安格爾繼續說：「我同時也感受到了這位年輕人博大的胸懷。看看這個少年，他的身形多麼矯健！充滿生命的活力！我能感覺到，這位雕塑家心中充滿了對自然的、對生命的熱愛！」

　　年輕的雕塑家幾乎要合手高聲祈禱了。學生們善意地笑著，七嘴八舌地加入了評論。雕塑家抹去額頭上興奮的汗水，連連地向眾人致謝，他幾乎語無倫次了。「我真是受寵若驚！」雕塑家說，「初出茅廬，能夠得到您的肯定，真是莫大的嘉獎！哦，如果我的作品有幸得到大家垂青，儘管開口便是！我一定以最低的售價……」

　　「嗯？」安格爾猛然轉過頭來，打量著眼前的雕塑家，「您的工作條件如何？藝術創作是您的唯一收入嗎？」

　　被這麼一問，雕塑家有些不知所措，他不知道大畫家用意何在，靦腆道地：「安格爾先生，我的創作環境還算安穩，藝術只是我的一項愛好而已。家父為我提供經濟保障，足以讓我安安心心地從事這項工作。我每年都有可觀的利息收入，大概 12,000 法郎……」

　　「呵！」一瞬間，和藹可親的安格爾消失了，尾隨的學生戰戰兢兢地看著他們熟悉的那個嚴厲的老師對著雕塑家大聲喝斥。這位年輕人剛剛在眾人的讚譽中沖昏了頭，畫家的訓斥像一盆冰水劈頭蓋臉潑下來，他目瞪口呆，完全不知道發

生了什麼。他觸犯了畫家的大禁忌：如果經濟收入已經完全不需發愁了，再用藝術謀利就是商人的行為，安格爾絕不允許這種行為出現在藝術家身上。

安格爾對初識的年輕人厲聲說道：「先生，當一個人已經坐擁每年 12,000 法郎的利息，大可不必再給他的雕塑作品穿短褲了！」言畢拂袖而去。

精益求精

「老師，您對那位年輕人是否太過嚴厲？」

「不，我絲毫不這麼覺得。命運之神已經足夠垂青，他毫無理由在藝術創作中混入銅臭味！若我以自己的標準去要求他，那才算嚴厲呢，這個人不及我的十分之一！不管如何困窘，只要作品不夠滿意，我絕不在畫作上簽名。有缺陷的作品不允許運出我的畫室，不能達到我的標準，我絕不標價出售！」

安格爾的完美主義傾向有時會達到神經質的程度。伽蒙曾經攜作品〈沽酒的布列塔尼人〉前往拜訪安格爾，他欽佩這位畫家，希望在他的指導下工作。然而，伽蒙崇尚自然主義，畫面粗俗不堪，導致每次他將畫拿到安格爾眼前，安格爾便將畫轉過去對著牆放。直至伽蒙不再重複這一舉動，他們的談話才熱烈起來。

　　一個商人曾為他帶來一大塊維拉斯奎茲的畫，表示這是一塊大畫布上割下來的。安格爾興奮不已，同時也憤怒得喘不過氣，在狂怒中他道：「你這卑鄙的瀆神者，你把這件作品毀了！……」

　　安格爾自己的畫筆一定要用到只剩三根毛，這時他會輕輕與它吻別，再將它扔進火爐。有一次他感到一支小小的畫筆在向他祈求：「讓我再活幾個鐘頭吧！」於是安格爾用它畫了一個美麗的局部。「我依從了它 —— 這也許是我畫中最好的一個局部。」

　　安格爾時不時在學生面前演奏小提琴，他雖然技巧並不高超，卻以真摯的感情和樸實無華的情緒得到了齊聲稱讚。他崇拜莫札特，盛讚貝多芬與海頓。有一回，亨利·貝爾在宴會上武斷地說：「貝多芬沒有什麼悅耳的作品。」

　　安格爾猛然將背轉向他，對看門人道：「若這位先生再次拜訪，我將永遠不在家！」

　　對待自己的作品，他更加嚴苛。「我不時重複創作過去的題材，難道我不想嘗試新的東西嗎？也許我能發現更有分量的題材，賦予它全新的面貌與技巧，這樣便能引來人們的注意，而我將獲得更多名氣。可惜，我從來不屑如此。

　　如果我對某件作品不夠自信，一定會深思熟慮，在某個時候重畫一遍，如果還不行，就再來一次。占用時間嗎？我不會在過去的題材上偷工減料。多花一點時間，好過欺世盜名！」

〈洛哲營救安吉莉卡〉，安格爾前前後後畫了四次，〈保羅和弗朗茲卡〉畫了六次。〈授聖餐的聖母像〉被他來來回回畫了五次，因為他不滿足這幅作品過於「拉丁化」的風格。

「有人認為我重複同一個題材是因為缺乏想像力。對於這種曲解，我嗤之以鼻。」安格爾不屑地說，「我對待自己的作品太過精心，所以能示之於眾的『巨作』實在是有限。

不少人曾經好心勸我：『別再重畫了，趕緊收尾吧！』他們不了解，但凡我滿意的作品，至少 20 次被重新放上畫架，苦心孤詣地加工，才最終造就。喔，我不會改弦易轍！」

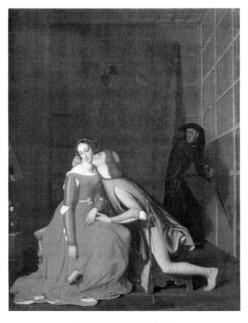

〈保羅和弗朗茲卡〉

有時候，他的學生偶然走進畫室，會大吃一驚，他們可能會看見老師正在畫架前哭泣，畫布上，往往是上色到一半的肖像，不然就是被塗抹得斑駁一片的素描稿。

「老師！」學生驚訝地說，「我看過您修改前的作品，它已經堪稱完美了。您為什麼要大幅修改？」

「這就是我和那些狂妄自大的畫家的區別！」安格爾說，「愈是不自量力、自以為見解深刻的人，愈是覺得自己的作品完美無缺，一筆也不要再改。而在我眼裡，我從未對自己的作品真正滿意過！」

「他沒完沒了地修改本已熱情洋溢的繪畫，直至稀少的一點率真情感也消失不見。有時候人們會覺得他本應有更多作品。」批評者道。

他勤奮有餘，進步依然緩慢。但是他自己對此滿意。

他宣稱道：「急於求成的東西總是充滿缺點！偉大的作品總是有缺陷的！但是我能夠補救，讓主題更接近理想化，讓形象更趨完美。我有上千幅速寫作品，其中任何一幅都沒有敷衍之處，我能保證 —— 而且，他們該看看我完成的速度！這些素描速寫，每一幅只能帶給我 20 法郎收入，我急需補貼家用。以同樣的速度，我可以完成多少『巨製』？」

畫家奧拉斯‧維爾奈說：「別人都以為我作畫很迅速，你們應該看看安格爾是如何繪畫的！和他相比，我作畫慢得像烏龜爬。」

「我曾經日復一日地沉浸在同一個題材的創作中,但是也曾經在短暫的時間內完成大量速寫作品。對待這兩種看似差異巨大的作品,我的態度是相同的 —— 如果我用三年的時間創作一幅巨製,至少有半年用於布局和細節構思;如果我用半個小時完成一幅速寫,至少會用一半的時間觀察繪畫對象,設計一個非凡的造型。畫出一幅成功的作品,必須深入推敲人物的臉部,進行仔細、全面、長時間的分析,甚至把整個第一階段都花在這種研究上。」

他以五年多的時間創作〈聖母〉,為此債臺高築,幾乎難以償還。

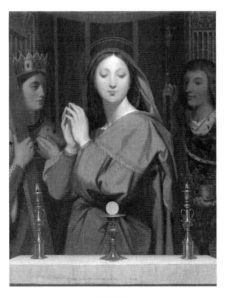

〈聖母〉

「安格爾先生對待繪畫的嚴肅態度，就像直尺和圓規一樣精確，而他的狂熱，又使得他不顧一切地把這套標準強加給學生。」波特萊爾評論說，「安格爾先生熱愛古希臘羅馬藝術，他將同樣的熱愛給予他的模特兒們；他是大自然恭順的信徒，因此，他的藝術表達總是由內心流淌而出，這種熱忱貫穿在他所有的技巧中，使得他用最稀奇古怪的創作手法也能畫出最令人信服的作品。他的人物肖像與古羅馬最好的雕刻不相上下。而可惜的是，他的學生們墨守成規地沿襲了他的技巧中刻板機械的部分，卻沒有繼承造化賜予他們老師的藝術熱忱，因此，在他的學生的筆下，只有一堆教條、無生氣的作品。傑出的老師實在沒有教出能與他並駕齊驅的學生，即使稍能企及的也沒有。」

「難道能把米開朗基羅造就的貝尼尼都算作他的罪過嗎？米開朗基羅總是說：『我的風格會產生許多笨蛋！』效仿者們的命運必定如此，而有能力和獨創的人物，他們的成績也絕不應歸功於某種畫派！」他的學生反駁道。

安格爾這位藝術的衛道士也不免黯然。「藝術被摒棄，一切都在腐化，即使拉斐爾再世也無法創造奇蹟……沒有一個人聽從我的叫喊。我不可理喻的感覺被人稱為幻想；而我對美的理解，引來了諸多惡意的中傷，使我日以繼夜地遭受精神的折磨。理解我的人寥寥可數，且還在日復一日地減少！我孑然一身面對愚昧粗俗者的挑戰，捍衛藝術家的榮譽，

卻倍感絕望。我渴望堅持信念、正確行事便能獲得成績，然而，誰知此中代價？給我一點憐憫罷，不要讓我在此之前停止呼吸！」

> **貝尼尼**
> 義大利雕刻家、建築師，十七世紀最偉大的藝術家，巴洛克藝術的首席人物，多才多藝，其對他所處的時代的影響，後人無人能及。

線條？色彩？ —— 大師們的爭論

安格爾的素描作品是公認最優秀的。僅憑這些作品，他足以躋身最偉大的造型藝術家行列。他在線條的表現力上達到了登峰造極的程度，不僅呈現出了樸實、自然的印象，還能洞悉繪畫對象的內心。有人甚至認為他的素描比拉斐爾的還要出色，他們稱讚道：「拉斐爾能出色地駕馭大面積的壁畫，卻不能像安格爾那樣唯妙唯肖地畫出你們最親近的人！」而安格爾則公然以「素描學派」自居。在他看來，線條就是一切，是藝術的本質，是取得真正美的唯一基礎。色彩是空虛的，只是繪畫的一種裝飾手段而已。「素描不光是線條構成的，它有表現力，是藝術的雛形。除了色彩，它包羅了一切！」依靠簡單的線條，虛與實、光與影在他手下表現得淋漓盡致。連德拉克羅瓦的支持者、詩人波特萊爾也由衷讚美

道：「他用異常簡練的線條，將理想和自然完美地結合在了一起！」安格爾所有的素描人物都顯得異常典雅高貴，而且最大限度地展現出各自的個性特徵。

為了做到這一點，他不惜採用漫畫化的誇張方式。他最為著名的素描作品包括〈斯塔瑪蒂一家〉、〈牟帖斯夫人〉、〈小提琴家帕格尼尼〉等。

帕格尼尼

義大利著名小提琴演奏家、作曲家，屬於晚期古典樂派和早期浪漫樂派。歷史上最著名的小提琴演奏大師之一，對小提琴演奏技巧作了諸多創新，對小提琴和鋼琴的演奏技巧與作品均產生影響。

〈斯塔瑪蒂一家〉

〈牟帖斯夫人〉

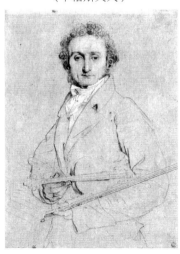

〈小提琴家帕格尼尼〉

　　「小提琴之王」尼古拉·帕格尼尼曾經分別向安格爾和德拉克羅瓦訂製了一件肖像畫。在安格爾的素描中，帕格尼尼半側身面向繪畫者，神情安寧而矜持，他左臂挾著小提琴，兩手分別托著琴頸和琴弓，儀態端莊高貴，彰顯了他作為古典主義音樂家的嚴謹和良好修養。安格爾著力描繪他的面容，音樂家面容清瘦，眼神中飽含著洞悉一切的智慧與自信，彷彿在說：「看吧，我洞悉了上帝隱藏在音符中的奧祕！」刻畫人物的上半身時，安格爾採用了簡捷的、虛化的線條，與面部濃墨重彩式的處理形成了相得益彰的對比，寥寥幾筆卻精準而傳神；而小提琴家那雙有著嫻熟技巧、異乎常人的手，又作了恰到好處的強調。安格爾遵循他的一貫風格，為觀眾呈現了一位淡漠而優雅的、完美無缺的藝術家形象。整幅畫線條流暢，一氣呵成，畫家本人的濃厚音樂修養與他的繪畫和諧圓融地融合起來，人物的線條也和音樂旋律一樣，擁有和諧典雅的節律感。

　　而在德拉克羅瓦的作品〈小提琴家帕格尼尼〉中，音樂家卻判若兩人。與安格爾表現的高雅和嚴謹相反，整幅畫彷彿是由少數幾種顏色的色塊略顯零亂地拼湊成的，畫家僅用少量的線條，便生動地刻畫出了音樂家演奏時的神態。正在演奏中的音樂家閉著眼睛，眉毛高高挑起，嘴角帶著玩世不恭的神情。他微側著頭，倚靠在自己心愛的小提琴上，正全身心陶醉於音樂的世界，彷彿因為太過投入地演奏而忘卻了

一切。他的身體因為熱情澎湃的演奏而扭曲成 S 形，重心幾乎完全移到了左腳。畫家捨棄了形態的清晰與優美，卻生動地展現出音樂家的內心。人物與背景的色調是一致的，幾乎要融為一體，背景色彩像熾烈燃燒的火焰，圍繞著畫面當中的音樂家，如同隨激越旋律舞動的精靈。如果說安格爾的人物是「靜」的極致，那麼德拉克羅瓦的繪畫則是「動」的典範，這「動」是人物情感火花的跳躍，恰如小提琴琴弓上的音符。帕格尼尼，這位不可思議的人物，被稱為「操琴弓的魔術師」、「在琴弦上現了火一樣的靈魂」，似乎只有如此大膽的繪畫才能匹配他不羈的才能。

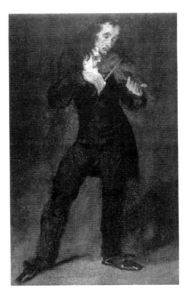

德拉克羅瓦〈小提琴家帕格尼尼〉

可以想像，安格爾和德拉克羅瓦 —— 古典派和浪漫派兩大派別的代表人物，陷入了一場如何激烈、持續的爭論。

在當時的法國，古典主義正日漸沒落，工業革命的蓬勃發展，促進了法國社會經濟與文化的進步，同時也推進了美術的發展和蛻變。安格爾攜〈路易十三的宣誓〉回國，開創他的獨立畫室，幾乎是孤軍作戰，與巴黎日益盛行的浪漫主義畫風抗衡。他悲憤地宣稱道：「人們即將完全忘掉藝術！沒有藝術怎麼生活？它對風俗、道德以及民族的榮譽都是必需的！」

兩大陣營針鋒相對，水火不容。

「看看現代畫家『引以為榮』的作品吧！」安格爾抨擊道，「矯揉造作的構圖，譁眾取寵的色彩，純粹是缺乏內心語言的技巧賣弄。是的，古代人不會用自然中不存在的色彩魅力來吸引視線，因為這會轉移人們對美的事物的注意。只有心靈才值得讚頌！」

德拉克羅瓦在雜誌上發表言論道：「美的形式多種多樣，不應該要求不同的藝術家都具有相同的審美觀！拉斐爾作品中的莊嚴、質樸與運動的和諧，與穆里洛筆下人物豐富的表現力，是同樣值得讚美的！」

安格爾則嘲笑道：「要擁有去偽存真的智慧！將穆里洛和拉斐爾相提並論的狂熱態度真是匪夷所思！古希臘、古羅馬的藝術審美和造型，是藝術美唯一的標準。透過歪曲經典

作品的方式發現所謂『新事物』，這是徹頭徹尾的虛偽！」

德拉克羅瓦不客氣地反駁：「古典主義者們的奇特嗜好，就是將已經被埋葬的事物發掘出來重見天日。即使它們脫離這個時代，與我們的言行相去甚遠，他們還要強加給所有從事創作的人，束縛住他們的手腳，這實在是危險的行徑！」

安格爾宣稱：「世界上只有一種藝術，那就是永恆的美與自然。純潔和自然的美不需要別出心裁，只要是美的，就足夠了。自然之美是永恆的，偉大的、美的創作是不朽的，任何與之背道而馳的人注定將以失敗告終。」

德拉克羅瓦回擊道：「藝術的本質，是在不斷的發展中更新的，每隔二三十年，它就應該以全新的形式呈現，這才是藝術永恆不變的、高尚的理想。美的歷史就是演變的歷史，我們的責任是去書寫它！」

安格爾說：「創新 —— 這是一個很容易出口的、輕飄飄的藉口！有的人以創新為名，掩蓋他們貧乏的繪畫技巧。這些人以科學的發展為藉口，認為社會的所有方面都應該與時俱進。然而，在藝術造型領域，還有什麼未被發現？難道訂做一副更清晰的眼鏡，就能發現自然中新的輪廓、色彩與結構嗎？藝術的一切本質早已在菲迪亞斯和拉斐爾筆下展現無遺，前人留下的唯一永久不變的責任，就是維護他們所揭示的真理，永保美的傳統！」

德拉克羅瓦說：「學院派像一個老朽而頑固的學究，新生的、鮮活的事物，在他們看來像瘟疫一般唯恐避之而不及。他們作出的全部可圈可點的『成績』，便是竭盡全力制定刻板的規矩，然後一絲不苟地遵循它們。將藝術創作牢牢控制在約定俗成的道路上，不越雷池一步，成了學院派的全部追求。他們早已喪失了創作中應有的率真，以『永恆不變』作為鞏固自己地位的虛假教義與信條，永遠被箝制在『規則』之中！」

菲迪亞斯

古希臘雅典雕刻家，擅長雕刻神像。傳說他能通神。主要作品包括雅典衛城上的巨大雅典娜銅像、奧林匹亞的象牙嵌金宙斯像。

安格爾說：「粗野的藝術風格更容易被多數人接受！不學無術者總是偏愛裝腔作勢的動作和刺眼的色彩，清高脫俗、莊嚴肅穆的美被他們置若罔聞。德拉克羅瓦的繪畫，連他的老師格羅都無法忍受。年輕人總是容易被新鮮的東西所吸引，他們尊稱德拉克羅瓦為『先鋒藝術家中的領袖人物』，讚譽〈希阿島的屠殺〉誇張的、對比強烈的色彩為『藝術家澎湃的熱情』。古典主義的寧靜和優雅被徹底踐踏，被拋棄！為什麼大眾能容忍德拉克羅瓦聲稱自己是最純粹的古典

派？魯本斯 ── 這位把前人的一切通通拋棄掉的『大師』，他的畫作就像是肉舖，滿眼都是一條條橫七豎八的、新鮮的肉。卡拉瓦喬！此人出生的全部意義就是為了毀滅繪畫。傑利柯的〈梅杜薩之筏〉、〈皇家的騎兵軍官〉、〈受傷的龍騎兵〉完全應該從羅浮宮清理出去，它們應該被扔進某個陰暗的角落，那才是它們的正當歸宿。這種作品堂而皇之懸掛在羅浮宮，唯一效果只是降低觀看者的品味。」他同樣教導自己的學生：「你們在大街上見到我的敵人，或者在博物館見到魯本斯的畫，都應該不加理睬地走開！」以上針鋒相對的言辭，只是他們激烈爭論的冰山一角而已。

梅杜薩之筏

1816 年 7 月，法國巡洋艦「梅杜薩號」載 400 多名官兵和少數貴族前往聖路易斯港。由於艦長缺乏能力，船隻在西非擱淺，船長和少數高級官員乘救生船逃生，剩下 150 人在臨時搭制的木筏上隨波漂流，經歷飢渴、酷暑和暴亂後，僅有 10 人生還。

契里科〈梅杜薩之筏〉

毀譽各半

「我只有拿出一件實實在在的作品,才能讓色彩主義畫家們閉嘴!」這一時期,安格爾幾乎不再從事肖像畫的繪製。在過去貧困生活的逼迫下,他不得不靠繪製肖像謀生,對此他早已厭煩。他接下了羅浮宮美術館的天頂畫工作,開始醞釀新的歷史題材作品。1827 年,他創作了尺幅宏大的天頂畫〈荷馬禮讚〉。

這幅畫明顯存在著模仿拉斐爾〈雅典學院〉的痕跡,畫面顯得零亂和拼湊,但它在安格爾的所有作品中分量非常重。古希臘盲詩人荷馬高高地坐在畫面正中,勝利女神正在

為他戴上文學之神的桂冠，昭示荷馬在古典藝術中擁有的至高無上的地位。在他身邊，一共簇擁著四十六位在西方歷史上具有舉足輕重位置的詩人、哲學家、藝術家、政治學家、歷史學家等各個領域的傑出人物，其中有很多人是安格爾終生敬仰的精神導師，包括維吉爾、莎芙、拉斐爾、尤里比底斯、索福克里斯、希羅多德、品達、柏拉圖、蘇格拉底、伯里克里斯、菲迪亞斯、米開朗基羅、亞里斯多德、亞歷山大大帝、但丁、莫札特、普桑等。

在這幅畫中，安格爾借用歷史人物和典故，寄予了豐富的隱喻和含義。荷馬的失明，暗示古典藝術在當今世界已被顛覆；普桑一手指向荷馬，神色嚴屬，好像在抨擊現代人對古典傳統的背叛；莫里哀手持古代戲劇面具，似要將古典藝術風格傳遞下去；畫面右邊拿著豎琴的品達和左邊的索福克里斯、尤里比底斯都是荷馬的藝術的傳承者，暗示古典藝術的星星之火一息尚存；拉斐爾的引導者阿佩萊斯形象是朦朧的，暗寓他的作品已經從現代人的視線中消失了；菲迪亞斯將手指向額頭，暗示擺脫外在視覺印象的影響，才能觸碰到藝術的真諦。在 1827 年這一題材的創作中，安格爾加入了莎士比亞。儘管他熱愛莎翁的作品，但是由於莎翁的浪漫主義傾向，為了捍衛古典主義的純粹，在後來多次再創作中，經過反覆猶豫，安格爾最終將莎士比亞剔除了出去。

維吉爾

古羅馬奧古斯都時期最重要的詩人，作品包括長歌〈牧歌〉、〈艾奈特〉和史詩〈艾尼亞斯紀〉。

莎芙

古希臘女抒情詩人，一生創作大量情詩、婚歌、頌神詩、銘辭等。

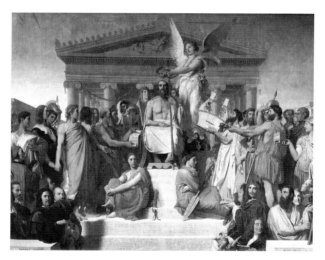

〈荷馬禮讚〉

　　安格爾以此作向偶像拉斐爾致敬。在畫中，借盲詩人荷馬的形象，他將拉斐爾推崇到古典藝術史的至高位置；而重現〈雅典學院〉的布局，則昭示自己的藝術風格與拉斐爾有著千絲萬縷的連繫。在古典藝術日益蕭瑟的局面下，安格爾自詡為古典藝術的正統繼承者，替代了文藝復興時期大師曾

經的位置，肩負著崇高使命，他堅信自己的努力終將使古典
藝術在未來再一次復興。

安格爾的支持者向他的創作表達了敬意，讚譽他探索傳
統的精神：「它簡直就像古代遺蹟中發掘出的溼壁畫！」

希羅多德
古希臘作家。他將旅行中的見聞和第一波斯帝國的歷史記
錄寫成的〈歷史〉一書，成為西方文學史上第一部完整流
傳的散文作品。

柏拉圖
古希臘哲學家。西方文化最偉大的哲學家和思想家之一。

此時，安格爾的名譽如日中天，他漸漸摒棄了過去一再
探索的大膽技巧，愈來愈趨向中規中矩的風格。畫家自恃有
古典藝術的神聖人物同等的權威地位，他需要鞏固這一藝術
水準制高點，創新與突破無疑成了對自己的挑戰。

1832 年，他創作了〈貝爾坦先生〉。貝爾坦是巴黎一位
著名的出版商。請著名畫家為自己繪製肖像是當時上流社會
的風尚。這位社會名流慕名登門拜訪安格爾。

「安格爾先生，」頭髮花白的老人道明來意，「鄙人是〈爭
論雜誌〉的創辦者貝爾坦，對繪畫略通一二。您的大名在巴
黎如雷貫耳，鄙人此次登門拜訪，希望能夠請您為我繪製一
幅肖像。」

「承蒙抬舉，」安格爾說，「我一定全力以赴。」

在準備階段，安格爾對這位巴黎名流的形象、個性特點作了充分了解，他以不同的角度和造型畫了大量素描。

「安格爾先生，您的每一幅『草稿』都堪稱精品。不管您將哪一幅用於最終創作，我都會非常滿意。」

品達

古希臘第一位有史可查的作家，被稱為「抒情詩人之魁」。

索福克里斯

古希臘人，雅典三大悲劇作家之一，世上最偉大的劇作家之一。

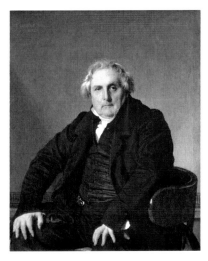

〈貝爾坦先生〉

「感謝您的誇獎，貝爾坦先生。在正式繪畫前充分準備，是每一個優秀畫家的必備素養。請再給我一點時間。」

一切都已妥當之後，他終於進入了正式的肖像繪製階段。在這一次的創作中，他採取了與往常迥異的風格。畫面異乎尋常地簡潔。毫無贅飾的樸素背景下，貝爾坦先生穩穩地坐著，整體構圖呈金字塔形，威嚴而莊重；貝爾坦先生的雙手支撐在膝蓋上，顯出不容置疑的力度；神情內斂，蘊含著強大的意志；眼神犀利、深邃而睿智，似閱盡風雨，洞悉世間萬象；身材魁梧，雍容、厚重，氣度盡顯。

整幅畫淋漓盡致地刻畫出 19 世紀一位靠雙手與信念起家的典型的資產階級上升階層人物形象。該作品一經展出，便引起巴黎畫壇的巨大轟動。安格爾這幅畫作一反過去柔美纖弱的風格，被公認為這個時代罕見的傑作，代表了 19 世紀歐洲肖像畫最高水準。

尤里比底斯

雅典三大悲劇大師之一，創作了九十餘部劇本，現存十八部。

莎士比亞

文藝復興時期英國偉大的劇作家、詩人，人文主義文學集大成者。

　　「這裡沒有『為藝術而藝術』，它涵蓋了整個時代的形象！遺憾的是，這樣的作品在他的創作中實在不多。」評論家道。

　　1828 年，畫家接受了奧登大教堂的委託，創作大型聖壇畫〈聖西姆弗里昂的殉難〉，並於 1834 年展出。它描繪了聖徒西姆弗里昂赴刑場受難途中的情景。安格爾在這幅畫上花費了最多的時間，也寄託了最大希望。他為其中的每一個形象畫了大量素描稿，每一幅畫稿都精細而生動。

　　「我投入了如此多的心血和全部期待，希望它使我名垂青史！」

　　安格爾在畫中精心堆砌了大量傳統藝術元素。然而，他一如既往地缺乏駕馭大場面的能力。他輕視「題材」、過度強調美感，亦步亦趨地踏著大師的腳印前進，卻毫無獨創之處。即將殉難的聖徒面容平靜，他高舉雙手，優雅地回頭注視將他押赴刑場的士兵，身著白色的、引人注目的古希臘服飾，讓人以為他在跳一種華麗的舞蹈。「暴徒」則表現得過分友好。站在他身後的一個人舉起右手食指，像一位熱衷教訓年輕人的長輩，讓人想到〈雅典學院〉中探討真理的學者。一個士兵舉起肌肉健美的右臂，彷彿要振臂高呼或者恫嚇身邊的婦女。而一個婦女以不可思議的幅度從城頭探出上身，作出罵街的氣勢，身邊人不得不緊緊摟住她防止她掉落下去，這是所有「暴徒」中最激憤的一位，可是她看上去並不能對主角造成傷害。他們都很有分寸。

蘇格拉底

古希臘著名思想家、哲學家和教育家，和他的學生柏拉圖、柏拉圖的學生亞里斯多德並稱「希臘三賢」，被奉為西方哲學奠基者。

伯里克里斯

古希臘奴隸主民主政治傑出代表，古代最著名的政治家之一。

亞里斯多德

古希臘人，古代史上最偉大的哲學家、科學家、教育家之一，是亞歷山大大帝的老師。

〈聖西姆弗里昂的殉難〉

　　這幅作品遭到了巴黎沙龍的公然拒絕。人們的冷淡反應像一盆水，澆滅了畫家熾熱的期望。

　　「這幅畫既沒有表現出基督徒自我犧牲的崇高精神，也沒有表現出迫害者殘忍的獸行。」波特萊爾評價說，「安格爾先生與古希臘羅馬風格的差異，就如同上流社會的彬彬有禮和與生俱來的善良品行的關係一樣。」

　　「我做了不少善事，而獲得的都是惡報。」安格爾說，「我聽到了熱爾遜·格羅和列基耶爾畫室裡不堪入耳的粗野謾罵！『小心這個人，離他越遠越好！不要受他的影響！』更為甚者，我的優秀學生竟然遭到學院的抵制，他們被取消參賽資格！這些小偷人多勢眾、沆瀣一氣，而我孤掌難鳴。我將這畫撤出巴黎，而且絕不再改變這一決定！這是對我忍辱負重唯一的止痛劑。」

> ### 亞歷山大大帝
> 馬其頓帝國的國王，古代史上最著名的軍事家、政治家，歐洲歷史上最偉大的軍事天才，極負盛名的征服者，將古希臘文明傳播至歐亞非大陸。

　　這一年，五十六歲的安格爾回到義大利，在他的母校羅馬法蘭西美術學院，接替了奧拉·維爾奈的職務，擔任學院的院長。

　　「我熱愛、理解我的藝術，超過以往任何時候！」他說
道，「我將仍按照自己的趣味來創作！」

> **但丁**
> 中世紀最後一位、也是文藝復興時期第一位詩人，現代義
> 大利語奠基者，文藝復興開拓者之一。
>
> **莫札特**
> 奧地利作曲家，歐洲最偉大的古典主義音樂家之一，作品
> 囊括當時音樂的所有類型，對歐洲音樂發展影響巨大。

第 6 章
重返羅馬 —— 執掌法蘭西美術學院

安享天倫之樂

離開巴黎，前往羅馬，畫家鬱鬱寡歡。在無奈中突然決定離開故國，離開已經熟稔、情誼深厚的朋友，他感到悵然若失，甚至心情沉重，忍不住在給朋友哈托的信裡大發牢騷。「在你看來，這次我去羅馬，整件事情就是『嚴重的錯誤』。誰是犯錯的人？是允許我前往羅馬的人嗎？不，我倒認為是所謂『官方』。巴黎藝術界不認同我的繪畫，我只能表示，這個國家不是我的歸宿。這是迫使我離開的根源！它向來存在，沒有絲毫好轉的跡象，因此我只能遵循自己既往的所作所為，即便會重蹈曾經的一切痛苦。」

到羅馬一個月後，他漸漸適應了當地的一切。他在信中寫道，「前任院長與我相談甚歡。但我並沒有因此被收買，我將我行我素。我少不了與大使館官員們打交道。

法蘭西把她風度翩翩的官員們都派遣到了國外。使館祕書們既傑出又熱心。尤其要提起的是，我現在從事的職業，真是光榮而令人喜悅！學生們對待我，就像我曾經對我的老師一樣。我從他們年輕的臉上看到發自內心、畢恭畢敬的真誠。這些學生都是法蘭西的公費生，最優秀的藝術人才！一開始，他們竭力反對我接替他們的老院長 —— 誰知道他們是不是受了巴黎沙龍的影響？但是很快，就像拉斐爾將我徹底征服，他們無條件地轉向了我！他們尊敬我，將像我崇拜拉

斐爾一般狂熱！在他們看來，我是他們學院歷史上最著名、最優秀的一位，過去如是，將來也無人可比！」

「儘管他在繪畫風格上絕對地專制，但是，他無疑是一位值得信賴、尊重的老師！」他的學生說。

在羅馬的生活平靜而舒適。

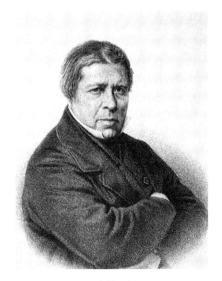

安格爾

「親愛的，我很喜歡這裡的生活。」他的幹練而賢惠的妻子說，「每天清晨，我在明亮寬敞的房間裡醒來，看到熹微的陽光透過一叢叢小樹林，照進窗戶，這真是一幅靜謐優美的風景畫！羅馬美術學院為你提供了如此優越的生活條件，親愛的，我相信他們是誠心誠意敬重你的。」

「我要感謝妳這位『內務大臣』，為我打點一切。我不擅長處理雜務。」安格爾恭敬地吻了吻妻子的手，「在法蘭西學院，事務繁多，一天結束，我總是覺得疲乏，精神上卻很充實。既然妳喜歡這裡，我們就留下來吧！曾經，妳陪我熬過清貧的日子，雖然我相信自己終有一天將得到承認，可一切只是空中樓閣罷了。妳信任我，一直如此，現在妳理應擁有這一切。我們現在都已年過半百，該坐下來，每天晒晒太陽，含飴弄孫，安享晚年了。」

「我熱愛這裡的一切。」安格爾說，「這個職位不完全與繪畫相關，甚至會占用我作畫的時間，可它為我的生涯添上了光輝的一筆！」

「我們由衷敬愛這位院長，他將學院變得正規而富有人情味。」學生們說，「過去我們只認為他是一個有名的畫家，雖然目睹他藝術造詣的過人之處，對於他的專制、固執和高傲，多少不以為然。但是出乎意料地，這位專制、固執和高傲的院長大人挺身而出，熱心地為我們的福利跑前跑後，為宣揚我們的成就而終日忙碌。我們都被感動了！」

「這是一個讓我愛不釋手的職位。」安格爾說，「他們讓我全面負責修復宮廷和花園的工作，為此我要抽出大量的繪畫時間。但那又如何？我願意為這些真誠的人們服務！」

從此，他在閒暇時間裡做些不曾做過的事情。住在麥地

奇莊園的畫家接下了發掘文物的工作，他躊躇滿志，打算做一番大事業。他不客氣地評價道：「羅馬不再是羅馬了！他們放任自己瑰麗的財寶被肆意踐踏。看看風化的古蹟、褪色的壁畫，真是不堪入目！」彷彿他熱愛的羅馬要由他自己親手來拯救。

教皇里奧七世對他恩遇有加，他於是忍不住對羅馬的一切指手畫腳，用譏誚的語氣，指責羅馬將卡比托利歐山崗神殿內的維納斯像藏到了彌賽亞，或者任大葡萄葉子把雕像遮蓋起來，而聖保羅教堂更是按瓦拉第埃的方案來修飾！不過他仍然盛讚：「人們的臉是美的！古典美術作品如此宏偉，天空、大地和教堂旖旎多姿。」當然，凌駕於一切之上的是他敬愛的拉斐爾！

「敬愛的安格爾先生，我們誠心地請求您接手聖瑪格達琳教堂的壁畫裝飾工作。」他不假思索地推辭了法國一位部長阿道夫・梯也爾的邀請。「不，」安格爾思索，「我在羅馬生活得很好，除非又遭到什麼非議。好不容易，我才克制了那種一直刺痛自己的憤世嫉俗。何況這裡龐大的工作必須由我來完成。」於是他提筆寫道：「儘管我高度評價這份工作，您也給予我充分的抉擇自由，但是我已經沒有任何在當代社會舞臺上露面的念頭，我從請求前往羅馬時便與它一刀兩斷了。」

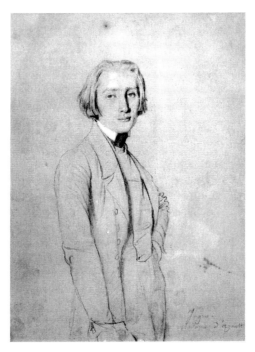

法蘭茲・李斯特

「尊敬的畫家，您也看到，這項工作除了您，幾乎無人可以勝任。」部長在信中苦惱地寫道。

「我只屈從於自己的意志。」安格爾暢快淋漓地回覆道。

他思索著：「這項工作的確誘人，而且順我所好。」不過呢，他仍然回覆道，「不！」

「唉，」他對朋友道，「雖然我也能做到像任何人一樣，在短期內完整地完成任務。一旦承擔一項繪畫工作，我會千方百計爭取成功。但是我對前途和光榮地位都已經無動於衷

了。我這個倒楣的人，神經質到了極點，總是容易被惡俗不堪的事物激怒。現在，我累倒了 —— 我的家庭是我唯一的幸福，它能緩和我的鬱鬱寡歡與憤懣。」

> **李斯特**
> 匈牙利作曲家、鋼琴家、指揮家，浪漫主義早期最傑出代表之一。他將鋼琴演奏技巧發展到了無與倫比的程度，使鋼琴擁有管絃樂的音響效果，極大地豐富了鋼琴的表現力。

他只為知心朋友畫一些肖像作為留念，如匈牙利作曲家法蘭茲‧李斯特。

「安格爾先生，」來拜訪的客人說，「您已經在整個上流社會赫赫有名了，但是我們難得在社交場合看到您。我們以為您深居簡出，正在構思一幅宏偉巨作。」

「是的！」安格爾興致勃勃地說，他正在小心翼翼地用厚紙板糊一輛小四輪車，坐在他身邊的稚童咯咯地笑著，「現在，除非職責所在，我儘量不參與各種應酬。我也下了決心，不再為大眾畫任何東西。有人建議我為凡爾賽畫畫，我乾脆俐落地說：『不。』」他把糊好的小車遞給孩童，「現在，我們可以開動嘍！」小孩子把小車放到地上，手舞足蹈。安格爾撫掌大笑。

「我有了全新的興趣！您可以欣賞一下我的傑作，唔，就是這個花園。」他心滿意足地帶著客人參觀，「既然我如

此熱愛自然，為什麼不嘗試一下園藝呢？我是這麼想的。現在，我學會給果樹接枝。」他的表情像一個驕傲的小學生，「這裡的一切是我親手種植的成果！親愛的，我聽到小貓咪在呼喚我，它餓了，我得給它置一些貓糧。」客人目瞪口呆地看著這個頭髮花白的畫家溫和地與一隻黃白黑三色的小貓嘰嘰咕咕地對話。

> **凡爾賽**
>
> 法國伊夫林省省會城市，曾為法蘭西王朝行政中心，距巴黎 15 公里，是一座藝術城市。坐落其中的凡爾賽宮是法蘭西的藝術明珠。

「宙斯也會嫉妒我的生活！」老人快活地說。

1837 年 2 月，他患上了嚴重的肺炎。痊癒不久，義大利境內又流行起嚴重的霍亂，但是他依然堅守著自己的職位。「雖然別人說，我現在有回國的正當理由了，但是我不願意提前離開！即使逃出羅馬，我也不要回巴黎！」

夜深人靜時，他會默默地打開筆記本，寫下自己的思緒：「羅馬完全吸引住了我，只是每當思念起過去的朋友，我便開始憎恨這種流亡，無論它多麼美妙。不能與故交歡聚一堂，人生就好像處於半死狀態。」

情緒化的老人

「誰能說我是一個對教育不夠熱心的人？」安格爾激動地分辨道，「我熱愛我的學生們，他們也尊敬我，這是有目共睹的！」

「喔，」一個學生撓撓頭，說，「他總是在課堂上講自己崇拜的拉斐爾，講古希臘羅馬藝術，講老師大衛，講古典主義和學院派繪畫，一連串講下來，就講到自己的作品和生平。每當這時，他的語調就會慢慢激動起來，開始慷慨激昂地陳述，自己身為古典主義的忠實捍衛者，不僅得不到古典主義陣營的承認，還要被學院派排擠，被巴黎沙龍冷落，甚至還要被德拉克羅瓦這樣的浪漫派譏諷。彷彿正在當面與論敵唇槍舌劍，他突然就開口大罵！他總是不知不覺地滑到那些話題中，每節課必定如此 —— 我們只能眼睜睜地看著他大發雷霆。他會在講課中聲淚俱下，痛哭流涕，怎麼勸都沒用。看著這個頭髮花白的老人一把鼻涕一把淚，像受了天大冤屈無處伸張，誰也不好受啊！」

「孩子們，關於這些畫家陣營之間論戰，我想說的都說完了。」平靜下來的老人像一隻洩了氣的氣球，疲憊不堪。他以憂鬱的眼光注視著臺下不知所措的孩子們。

157

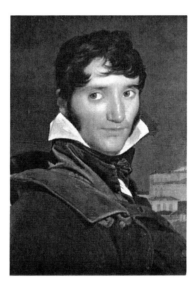

〈安格爾自畫像〉

　　「唉，我多麼渴望安心作畫！」他環視著年輕人的臉龐，嘆息道，「繪畫的樂趣，就像淡金色的溫暖陽光充滿我的生活。批評卻使我發瘋！自一個畫家日臻成熟、獨當一面起，他就不得不承受種種非難。每個傑出的人都必須經受這般磨礪。希望你們擁有堅定的信念。」老人最後長長地嘆息了一聲，彷彿所有的力量都離他而去，跟跟蹌蹌地走出了畫室。

　　他的堂姐，保爾・廖克魯婭夫人道：「他是個很好的交談者，可是性情急躁；他愛記仇，50 年來別人針對他最輕微的壞話，他都記得一清二楚，並且在仇人遭遇不幸時洋洋得意！」在最使他不得安寧的人 —— 德儂下葬的一天，他親自

158

去了墓地，向墳墓投去最後一瞥。「很好！他終於留在了這裡！」坐在德儂在學院的安樂椅上，他承認自己莫可名狀地愉快。然而講這話時，他仍然帶著特有的溫和表情。

「他總是以帶有倦意、若有所思而鬱悶的天才語調與人交談，接連地向人提問，為的是讓對方陷入窘境；說話像女巫一樣含混，卻總在搜尋別人含意不清之處；時而比畫手勢，時而悲傷地垂頭嘆息。他爭論起來像一個羸弱的女子，固執地堅持自己的錯誤。如果遭到反對，他會嘴唇一噘，跺腳發狂，最後扮演一個犧牲者的角色！」曾與他交談的人說。

而面對廚師與看門人時，他則表現出寬容的親暱。

「安格爾先生，我們不得不說，身居要職，如您這般固執之人，真是難得一見。」幾位院士儘量心平氣和地說，但有人已經略略地皺了皺眉。

「每隔一兩週，就惹出一件事。說真的，安格爾先生，羅馬美術學院對您已極為優待。已至知天命之年，您何不安心在家享天倫之樂，或用爭執的時間認真創作呢？」

「我不是為自己來的 —— 我的問題還沒解決呢！對，我比你們這些道貌岸然的人都聒噪，正好給你們把柄，我成了『固執己見』、『好製造爭端』的人，你們更得理直氣壯地拒我於門外。他們受到了不公正的對待，你們一個個推托責任，我不能袖手不管，我要討個說法！」

「年輕人嘛，總需要足夠時間來磨練，不然只會成為欠火候的次品。您也不願如此吧，安格爾院長。他們應該多些耐心，稍等一等，到他們羽翼豐滿之時，自然會獲得報償。」

「不對！」安格爾氣呼呼地說，「年輕人懷著對藝術的真誠信仰，來到這裡學習，堂堂法蘭西美術學院卻使出這種下作手段！哦，不會是因為，他從你們的畫室轉到了我門下……哦，哦！」老人因為激動，上氣不接下氣，他不得不停下來。

「緩一緩吧，安格爾先生，喝幾口水，回家睡上一覺。」

其中一個人不屑地說，「明天您就會發現，一切只是杞人憂天而已。要是我們這些老頭幾句話就能摧毀一個寶貴人才的藝術信仰，未免自視過高了。學生如果沒有堅定的信念，為什麼來羅馬，學什麼繪畫？」眾人大笑離去，把安格爾一個人扔在空蕩蕩的屋子裡。安格爾臉上紅一陣白一陣。

再一天。「唉，安格爾先生，我們以為經過苦口婆心的勸說，您已經大澈大悟了呢。」幾個人對望一眼，交流了一下眼神，譏誚的微笑彷彿在說他「冥頑不靈」。

「大澈大悟？」安格爾渾身顫抖，「我必須要迫使你們這些蠻不講理的人認錯，並且改正！否則我也不要待在這裡了，這些惡劣的行徑，眼不見為淨！」他用顫抖的手從懷裡掏出來一張紙，啪地扔到桌上。

「安格爾先生，為了雞毛蒜皮的事情值得大做文章？辭呈？」閱讀者推了推眼鏡，以確定自己沒有看錯。

「沒錯！這就是一個藝術家的立場！在任何事情上我都絕不動搖！」身體哆嗦著的安格爾已經講不出話來了，他拂袖而去，留下一堆人面面相覷。

「這是怎麼回事？」他的妻子十分驚訝。

「發生了這麼煩心的事情，我誰也不想見！」安格爾把壓到鼻梁的帽子推上去，露出他紅通通的雙眼，「一路就這麼回來的！」

「親愛的，我知道你好言相勸，希望我擺脫煩惱，」安格爾悲觀地說，「可是僑居六年，除了悲觀失望，什麼也沒得到。我沒法像泥塑木雕一般，我如此敏感！」

安格爾的妻子用手絞著圍裙，忐忑地說，「有幾位來訪者在客廳裡，他們表示今天非見到你不可。」

安格爾抱著在他膝蓋上呼嚕打鼾的毛茸茸的貓咪。

「是那些倨傲的院士嗎？告訴他們，如果不能答應我的要求，一切免談。」

「不是……是幾個挺談得來的朋友。」

「安格爾先生，」那幾位謙和的同行說道，「您這是何苦呢！您如果決意離開，將是法蘭西美術學院的一大損失，而且，我們也不願意失去您這位知己。不管發生過什麼不痛快

的事情，看在藝術與拉斐爾的份上，把它們拋在腦後吧！我們一定支持您！」

「喔，謝謝你們這些朋友，願意聽我這個老朽之人講幾句。」安格爾聲音沙啞而充滿激憤，「我喜歡羅馬，但是現在，她已經不再是那個樂善好施的羅馬了！凡事都得央求，逆來順受！你們與學生們支持我，多少給我幾分慰藉。學院有諸多不足之處，我想做一個稱職的院長，擔起責任來，卻無處申訴！」

「我已經遠在羅馬，巴黎畫壇還在毫不留情地攻擊我！這些無孔不入的小人，他們隨時在尋找機會，想要撕碎我，奪走我的畫筆，在這其中，竟然還有我的一些朋友……是的，一些留學羅馬的學生受我的畫風影響，但是這算什麼？哪個院長不會把自己的理念多多少少影響學生呢？那些糟糕的騙子偏偏擺出道貌岸然的面孔，妄圖利用有害的教條控制整個畫壇！身為一個真誠的畫家，橫遭此侮辱，我的創傷僅僅靠安慰的話語是醫治不了的。」

「讓庸夫俗子彈冠相慶吧！」老人毫不妥協地說，「我在這裡很不幸運，不過作為院長，我會做好這一任！我會繼續留下來，留在羅馬，度過餘下漫長的兩年。」

理想主義之美

「人生就是不停地起起伏伏。」安格爾淒涼地說，「離開巴黎的時候，有人大概以為我要與巴黎訣別了。我一直憂心忡忡，擔心這一切成為現實，擔心自己再也不能回到美麗可愛的故鄉。這種日子像沒有盡頭一般難熬。我不得不掰著手指計算與朋友重修舊好的日子。」

「親愛的朋友，我一直深深地了解你的心願，現在我特地寫信告訴你這個天大的喜訊，你在羅馬繪製的幾幅新作，不僅讓你在義大利獲得了無上的尊崇，在巴黎，你的聲譽也流傳開來了。任何時候，你都可以返回故土，不用擔心曾經遭遇的任何不快。」

「這次前所未有的成功讓我感到驚訝！」安格爾快活地說。

在羅馬，安格爾先後接到了幾幅訂單，包括一些具有東方情調的作品，以及嚴肅的歷史題材畫。這些作品為他贏得了巨大的讚譽，同時也重新奠定了他在巴黎畫壇的地位。

「這幾幅小作品，〈宮女與女奴〉、〈安條克與斯特拉托尼絲〉，我是以極大的耐心完成的，幾乎算是小題大做。」

安格爾矜持地說，「完全是出於一名畫家的自重。想想吧，它們也許會耗掉我的一生，直至我死去，如果我會感到滿足，我首先會想到的一定是它們。我絕不倉促而就，濫竽充數對我而言就是一件蠢事。」

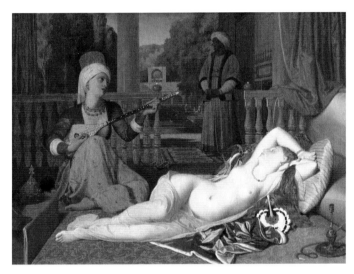

〈宮女與女奴〉

「不得不說，那些傢伙對東方風情的題材有著異乎尋常的興趣。」沙龍裡人頭湧動，一位觀眾聳聳肩膀道，「一個藝術家，若是碰巧迎合了上流社會的口味，好運就會降臨到他身上。達官貴人們的獵奇心理值得好好研究一番，那可是巴黎畫壇的風向標。」

安格爾的〈宮女和女奴〉正在展出。這一題材他先後畫了兩次。一幅的背景是封閉的，另一幅則以開放的伊斯蘭花園為遠景。

為了完美地表達這一東方情調，他下了十足的工夫去研究畫中的每一個細節。安格爾一直醉心於東方的藝術，這一異國情調的作品在他心中醞釀已久。

「確實如此，安格爾先生一向在女性裸體畫中投入極大熱情，在這幅作品中，他表現得異常出色。」著名的油畫鑒賞家裡卡爾說，「看到如此高明的色彩運用，我一度感到迷惑，為什麼有人會武斷地將他剔除出色彩畫家行列？鄙人自以為對威尼斯畫派頗有了解，說實在的，你們在這一畫派見過更高明的作品？」

「當安格爾先生的腦海裡勾畫出一幅優美的構圖，他本人也深深為之吸引的時候，甚至會把過去奉為圭臬的所謂『藝術理念』拋到一邊！」有人揶揄道，「雖然他自己沒有發覺，但是在繪畫的時候，他的一隻腳已經不知不覺地踏進浪漫主義的門檻了。要是他能對此有所發覺，一定會比現在更受歡迎的！」

以上評論表明，畫家對於色彩的輕視，完全是虛榮心在作祟。

畫中描繪了安格爾想像中土耳其宮廷女性的生活。一個年輕的宮女躺在地上，神情慵懶而閒適。枕在腦後的雙臂、轉向一側的腰部，突出女子身體的柔軟，使整個身體的線條優雅地呈現在畫面中，如舒緩的旋律一般優美而流暢。宮女的皮膚潔白而明潤，而在圍繞她的畫面中，女奴的衣著、室內的裝飾和遠處的風景，色彩均鮮明而柔和，形成賞心悅目的對比。女奴衣飾華麗而繁複，手持樂器彈唱，神情彷彿沉入遐想。遠處的風景是安格爾一向偏愛的寧靜祥和的風格，

翠綠而蔥蘢的樹叢掩映在水平如鏡的小河兩側，水面浮著逡
巡遊弋的水鳥。小河盡頭矗立著華麗的建築，樹叢則繼續往
遠處延伸，增加了畫面的縱深感。

> ### 威尼斯畫派
> 16 世紀以威尼斯畫家提香和喬久內為代表的畫派，吸收了
> 文藝復興鼎盛時期的繪畫精華，在色彩上大膽創新，更為
> 生動明快，背景中的風景畫比例更大。

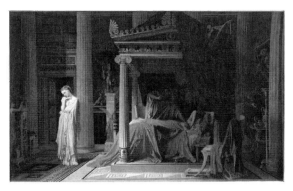

〈安條克與斯特拉托尼絲〉

　　1840 年展出的〈安條克與斯特拉托尼絲〉，是奧爾良公
爵向安格爾訂做的作品。古代敘利亞國王安條克愛上了他的
繼母斯特拉托尼絲，一病不起。國王躺在床上，深埋在枕頭
中的側臉和支起的手肘表明他為疾病所困，痛苦不堪。皇后
伏於床前痛哭。一個御醫站在床側，他一手握著病人的手，

轉頭看到了前來探病的斯特拉托尼絲，根據病人的反應，他猜出了病因所在，不由得猛然抬起手，流露出無以名狀的驚訝。畫面一側的斯特拉托尼絲亭亭玉立，身材婀娜，一手支著下顎，側著頭，似有所思。她欲言還休、羞澀矜持的神情，顯露年輕女子為愛情所困擾、礙於身分不得不深藏心底，同時又為情人健康擔憂的焦慮。一身潔白的長裙，象徵了她的純潔。外在形象的優雅和平靜，與妙齡女子內心情感的激烈衝突，使得這一形象更具藝術的詩意與感染力。安格爾將這一真摯愛情的象徵刻畫得淋漓盡致。而且畫家在細節上著了大量的筆墨，對歷史的忠實和嚴謹、表現力的真實以及盡善盡美的程度，都無可挑剔。

「我幾乎是跪倒在畫紙面前來繪製它的。」安格爾嘆息道，「它總是讓我感到不滿意！它占據著我注意力的中心，整整五年之久！」他撫摸著華麗的希臘式畫框，「我為它專門定製了這個畫框。這位斯特拉托尼絲，我反覆地修改和繪畫她的形象，她達到了我所有對於美的標準。我把我的全部心血獻給她，現在我終於放下了一顆懸著的心。」

即便這些作品也不免招來論敵刻薄的言論。「將古典美的規範與每小時五法郎雇來的村姑相結合，意味著怪物的產生；寫生一半有生氣而鄙俗不堪，另一半黯淡無光。這位拘泥細節的人，他對美的偏愛都來自義大利細密畫、時髦題頭

裝飾和蠟製小東西；他從不放過模特兒皮膚上的所有粉刺，而他在磨製寶石方面完全可以和珠寶匠的手藝競賽。霍爾拜因畫中最細小的細節都栩栩如生，而安格爾先生的全部『點綴物』破壞了他肖像的個性。他的所有人物生硬而不自然，裝飾則華麗而毫無趣味。他的一切古物都能在精裝插圖本中找到，與天才毫不相干。」批評者道。

　　剛完成這幅畫，畫家便染上了瘧疾。他免不了再抱怨一番。但是羅馬帶給他「無法忍受的一切」終將結束了，他很快將離任，在此之前，他還要完成三幅油畫。

細密畫

一種精細的小型繪畫。主要作為書籍插圖、封面或扉頁、徽章、鏡框、盒子和首飾等小型物件上的裝飾圖案，題材多為肖像或風景，以礦物、珍珠甚至藍寶石磨粉作顏料。

霍爾拜因

文藝復興時期德國著名畫家，擅長版畫和油畫。

　　「即便再返回巴黎，我決心只過一種與世隔絕的生活。除了音樂、自己的內心和寥寥無幾的知己，我什麼也不信任！」

第 7 章
畫壇權威 ── 晚年安格爾

「他笑到了最後」—— 安格爾的勝利

　　這是 1841 年。每個到畫家家中造訪的客人，總是略驚奇
於這位志得意滿的老人臉上綻放出的一層光彩，那是被嚴霜
覆蓋了一冬的大地，在初春回暖的和風吹拂下，萌芽破土而
出的鮮嫩色彩，是河水衝破冰層潺潺流動的悅耳音符。

　　登門拜訪的客人們連聲祝賀，安格爾則神定氣閒地聽著
那些讚美。他矜持地擺擺手，說：「喔，我並不是一個目空
一切的狂妄之徒，我只想說，大概我比別人更堅定一些，一
直矢志不渝地走在同一條道路上。如果有人要向我打聽成功
的祕訣，我首先要呈上這一條忠告。上帝總是給勤奮的人更
多獎勵。」

　　客人們則恭敬地稱讚道：「您所獲得的這一切都是實至名
歸！」

　　一送走客人，他便忍不住哈哈大笑，整個屋子都隨著這
狂喜的聲浪而顫抖起來。他像一陣旋風一般衝進書房，開始
提筆，寫信給好友日別里爾。

　　「我一直較旁人十倍堅毅和隱忍！但這艱難的苦修，不
是為了有朝一日的復仇嗎？在大師面前我始終是一個謙卑的
孩子，但是我也毫不諱忌地承認，誰不願看到這樣痛快的時
刻？我要放聲歌頌！哦，那些可笑的嫉賢妒能者！他們將瑟
縮在陰暗的角落裡發抖！如果還有一絲良知，他們應該跪在

聖壇前，為曾經的十惡不赦而懺悔！最優秀的人心悅誠服地讚美我：『您已經獨占鰲頭了！』我是要引以為榮的！」

他出門的時候故意昂首環視一番，再把帽子拉到鼻梁上，偕妻子跨上一輛四輪馬車。

「難道還有院士們和你吵架嗎！」妻子嗔怪地說，「瞧你那副不願意見天日的怪樣子！」「親愛的！」安格爾故作高深地說，「我現在是法蘭西欽定的貴族了，出門要盡可能低調一點，噓──」

然後他一把將帽簷推到後腦勺，開始咯咯地低聲笑起來：「那些一直和我對的傢伙們，我真想看看他們現在的神情，那可真是難以形容──我想像不出，他們將會多麼惱羞成怒，而我則快意無比──不，我壓根不想再見到他們！走吧，很快，我們將要回到母國法蘭西去！」

安格爾在羅馬法蘭西美術學院交接最後一些事項。

「院長──哦，前院長，敬愛的安格爾先生。」施涅茲·尚·維克多有條不紊地整理著一大堆文件資料，「您親自指定讓我做您的繼任者，我真是受寵若驚。」他的嘴角浮現出一絲若有若無的微妙笑意，「我一定不辜負您的重託。」

安格爾頷首，表示他很滿意。他微微瞇起眼睛，看著施涅茲身後垂手站立的一列院士們，欣賞著他們的表情。

他曾經教育學生：「要瞇起眼睛去觀察模特兒。」

「安格爾先生，您將離開我們了，真是……難捨難分啊！」一個院士用細細的嗓音說，他揉搓著手裡的帽子，眼睛骨碌碌地轉著。其他院士們的神色則「五花八門」、各不相同。

「我很珍惜共處的這段時光！羅馬法蘭西美術學院留給我一段了不起的經歷。我會牢記在心！」安格爾說完，揮揮手，轉身離開。一眾人目送著他的背影。

「真是一個難以形容的老頭！」等他走遠，其中一位院士終於開口道。

「瞧他現在昂首闊步的樣子！」另一個人說，「可是我總是忘不了他像袋鼠一樣一跨數級地跳下樓梯，或者頭比身體先伸進馬車，最後把肩膀撞在車門上時發出的巨響！」

人群中響起稀稀落落的笑聲。院士們都在各自沉思著。

安格爾走過熟悉的大廳和長廊，過去的一切歷歷在目。

「六年間我一直陶醉於自己院長身分的幸福，可是總有人喜歡否定我做出的成績，或是嫉妒！」他低聲地自語，搖搖頭，然後快步離開。

法蘭西學院的門口，他的朋友和學生整齊地列隊歡送這位老院長。安格爾似乎不知所措，他簡短地講了一些禮節性的話，卻久久地、依依不捨地和這些可愛的人們擁抱道別。

「真是令人百感交集啊！」在返回法蘭西的路途中，安格

爾張望著週遭越來越熟悉的景色，不由自主地感嘆道，「我終於回來了，大概再也不會離開了！」

然後他回過頭，努力地探尋著視野中越來越遙遠的羅馬。他的眼睛裡竟然飽含著淚水。

「只有離別的時候，人才會感到無限惋惜！」他淒然說道，「天呀，我要和拉斐爾告別了！誰知道我何時能重返梵蒂岡？」他淚流滿面，哭得如同一個小孩子。「我把這些公費留學的學生丟下了，天知道我有多麼不安。」

巴黎蒙德凱斯大街，大廳內燈火輝煌。華麗的枝形燭臺上，上千支蠟燭燃燒著，晶瑩剔透的蠟油一刻不停地潺潺淌下。交相輝映的燭火把整個大廳映照得如同白晝。

這裡在舉行一場空前盛大的歡迎儀式，歡迎從羅馬歸來的傑出藝術家安格爾先生。

巴黎畫壇的名流們齊聚一堂。儀式尚未開始，他們在焦急不安的寂靜中等待著。

「你說，對於這麼一位了不起的大人物而言，這排場算是與他的身分和名譽相稱吧？」

「我覺得我們已經很夠意思啦。」另一個人說，用不耐煩的語氣掩飾心中的志忑。

「他可不是一個脾氣好的人 —— 我是這麼聽說的。而且，對於不愉快的事情，他似乎記性很好。」

「我們已經盡心盡力了。該怎麼樣，就怎麼樣。啊，他來了──」

所有人都站起來，歡迎這位遠遊歸來的藝術家。

從羅馬歸來的藝術家健步走進歡迎的群眾。他已經上了年紀，但仍然精神飽滿，體格健壯。這個皮膚微黑而發黃的老人，依然有著一雙靈活的黑眼睛。在過去，這對眼睛裡投射出的一種警戒的、怒氣衝衝的目光，似乎在隨時防備衝上來高聲指責他的人。現在，看著眼前這盛大的場面，這一群恭恭敬敬迎接他的人群，那犀利的目光變得柔和了一些。

「出乎我意料，這位著名的畫家看上去呆頭呆腦……」

「閉嘴！」一群人在領頭的率領下快步迎向前去。

「安格爾先生，」迎接他的巴黎畫壇名流滿懷愧疚地說，「過去，我們由於自己鄙陋的眼光，使您蒙受了不應有的委屈。現在，我們萬分幸運地迎來了您的回歸，我們以在場所有人的名譽保證，一定不會再讓類似的事情發生。我們是知錯就改的！」

「沒關係。過去的就讓它過去吧。」安格爾端著高腳杯，矜持地點頭，表示出自己的大度和不以為意。

宴會結束回家的路上，他對妻子說：「國王已經傳達了對我的重視，下周他將親自接見我。讓那些別有用心、有求於我的人見鬼去吧！」然後他開始仰頭大笑：「除了藝術，我

不會受絲毫誘惑！那些蓄意的奉承作為一服良藥也不錯。我還是有自知之明的，感謝上帝！我懂得怎樣做一個人。」

金碧輝煌的凡爾賽宮內，國王路易·菲利普走下高高的寶座，與安格爾莊重地握手。

「法蘭西絕不應該讓她寶貴的藝術家流落在外。」國王說，「從此以後，法國王室將為您提供一切保障，讓我們寶貴的畫家創作出最偉大的作品。樂隊，演奏起來吧！」他繼續說，「我們專門請來這位了不起的法蘭西音樂家 —— 白遼士，只有他在音樂上的造詣，才配得上您在繪畫領域的天才！」

熱淚充盈了安格爾的眼眶，他仰視著高高的宮殿穹頂，彷彿許多年前仰望著高高的教堂天頂，凝視著拉斐爾美妙絕倫的繪畫。那時候，他作了一個重大的決定，從此在藝術的道路上艱辛地跋涉，數十年如一日地耕耘，直至今日功成名就。

> **白遼士**
> 法國著名作曲家，法國浪漫樂派主要代表人物。

臺上，站著那位和他一樣飽嘗艱辛的音樂家。演奏者們奏起莊嚴的旋律。安格爾恍惚聽見父親為年幼的自己演奏的一支曲子，它們在他腦中縈繞迴蕩，飄向高高的天庭，聖母

和聖子以無限仁慈的目光注視著他,像〈路易十三的宣誓〉中畫過的一樣。

　　他的思緒飄離了此時此刻。他飽經滄桑的心好像被一隻柔軟的手輕輕地剝去了表面的硬繭,一種深沉的喜悅充盈著他的心房,他彷彿親自站在天庭的門外,傾聽著無上悲憫的聖樂。

　　「我曾經年復一年地叩擊著這扇大門,現在,主終於聽到了我的呼喚。」年老的藝術家感慨道,「過去的一切,都消逝吧!曾經刻薄地刺傷我的人,我從心裡寬宥你們。我要追隨仁慈的主,以悲憫之心對待一切!」

備受學生愛戴的老師

　　「喔,61 歲高齡,你倒真正成為炙手可熱的名人了。在畫室裡待那麼晚。」妻子接過他的外套,略帶嗔怪地說。

　　天氣寒冷,空中飄著一片片雪花,但是安格爾卻滿臉紅潤。「我是一個老當益壯的繪畫教師!自從得到巴黎畫壇正式認可,諸多追隨者便聚到我門下。你真應該看看學生們眾星捧月般圍著我的樣子!另外,我接到的訂單越來越多了,奧爾良家族的費爾迪南皇太子請我為他作像,為我帶來源源不斷的僱主。這些任務如此合我心意,以至於沒法拒絕,工作時間不得不延長。親愛的,你不會介意吧?」

「開個玩笑，你還當真啦。我當然為你感到高興。」妻子微笑道。

老人把他略顯臃腫的身軀攤進沙發，長長地伸了個懶腰，然後便不肯起身了：「過去六年的自由，都被破壞啦！」

他仰頭望著妻子，「我重新獲得了『做人』的地位，於是被推到注意力的中心。我倒寧願拋棄一切，在蒙托邦或者義大利過寧靜的生活，自由呼吸，被人遺忘！在這裡，我仍然生活在苦難中，還要帶累周圍的人。」安格爾滿懷憐愛地說。他以畫家的銳利眼光，看到了妻子臉上多出的一條條細細的皺紋 —— 自己贏得了巨大的聲譽，卻無法將這些時光的蝕刻撫平。

「無論如何，過去的日子裡，我們攜手共度，我一直無比幸福。」妻子憐愛地握著他粗糙的手，「親愛的，安心從事你摯愛的事業吧。我支持你的一切決定。」

「是啊……」安格爾喃喃地說，陷入了回憶中，「我的作品，我的孩子們……它們經我之手呈現於世，耗費了我不知多少心血，使我飽嘗辛酸。可是，時隔許久，回顧這些作品，我感到非常滿意。無論經歷了多少坎坷，我只覺得無上幸福。」

「所以，高高興興迎接每一天吧！不要再對過去耿耿於懷了！」妻子勸說道。

「那當然！我相信，一切已經大大地不同了！再沒有人公然頂撞我的意見，相反，我倒時常聽到許多恭維話。他們都認為我的想法妙極了。這一切讚美，已經通通戰勝了我曾經的復仇心理。未來的道路會一帆風順的！」安格爾挺起胸膛，整了整他那件筆挺的貴族服裝。

第二天他就滿懷信心地去皇家美術學院了。

可是，還沒到下午，妻子就聽到前門重重地撞在牆上，發出「砰」的一聲巨響。她連忙下樓，看看發生了什麼事。

正好大腹便便的畫家衝進門來。她急切地問：「怎麼一回事？」

畫家面紅耳赤，額頭上青筋一條條凸起。他揮動著雙手，由於太激動，一句話也講不出。

「啊，還下著雪呢！」妻子著急地說，「你這是怎麼了？你的帽子？你的手杖？都被忘在美術學院了？這個年紀了，不知道愛惜自己。你是怎麼跑回家來的？」

安格爾繼續張著嘴，卻依然講不出一句話。他索性跪在妻子面前，號啕大哭。

「喔，你這個長不大的大孩子！」妻子溫柔地擦著他頭上融化的雪水，它們和汗水混在一起，「昨天說一切都好，今天又和那群人吵架啦？」

安格爾終於帶著哭腔喊了出來：「陽奉陰違的傢伙！嘴

上跟抹了蜜似的！可是等到投票的時候，他們就有辦法聯合對付我了！他們現在一定正暗笑自己的計劃得逞呢！」

「唉，靜一靜啦。都回家了，好好休息吧。那些壞透了的手段，不理便是，你以後只需和國王、部長打交道，和真正器重你的人來往。你也不用每天寫辭職書，別被他們折騰。不懂得尊重老人的傢伙，主一定會懲罰他們的。你就只顧做你的院士，不要再到院裡去了。」

老人繼續像孩子一般抽抽搭搭道地：「你不知道他們用多麼卑鄙的辦法來讓我丟臉。看看那些陽奉陰違的人們 —— 看看他們是怎麼想辦法挖苦我的！他們先用吹牛拍馬的手段把我捧到天上，讓我像傻瓜一樣揚揚得意，以為勝券在握。可是，打開投票箱計數時，裡面只有一個白球，就是我自己投進去的那個！你不知道我多麼想找個地縫鑽進去！」

「唉，」妻子繼續勸慰道，「真正賞識你的人總會支持你的！那些壞心眼的傢伙，我們不屑與他們為伍！」

「是啊。」安格爾抹一抹自己的大花臉，說道，「至少學生們真心誠意地站在我這一邊！」他扶著額頭，連連嘆息道：「隨著年齡的增長，我越來越敏感了！我該克制自己，不要因為激動而作出輕率的決定。我老了！」

1850 年至 1851 年，安格爾受命擔任波拿巴大街美術學校校長。

「孩子們，我的使命，是教你們如何以古希臘大師和拉斐爾的眼光去觀察對象！」

他站在大廳裡高高的講臺上，臺下，滿滿地擠著仰望的面孔，那都是他的學生和專程趕來的仰慕者。

安格爾喜氣洋洋地說：「很高興，我的藝術理念有如此多的擁簇者！藝術是永恆的，這是我堅定的信念，卻屢屢被一些自稱畫家的人嘲諷。現在各位優秀的、立志投身藝術的孩子們，你們將走上永恆之美的傳承道路。我的畢生所學將盡情教授與你們。」大廳內只聽得他一個人在縱情地、滔滔地演說，臺下的人滿懷著尊敬，一聲不響、聚精會神地傾聽著。

「哦，」安格爾望望掛在牆上的大鐘，「不知不覺地，一節課的時間已經過去了！」他意猶未盡，留戀不捨地向聽眾們揮手道別，「但是不久的將來，我們會在此重逢，共享藝術的盛宴！」

聽眾們如夢初醒，他們坐在臺下不肯離去，彷彿如此安格爾便會停下來多講一會兒。他們惋惜地看著畫家的背影從教室門口消失。

「我們的老師，只能和一個人相提並論，那就是拿破崙！」一個學生滿懷著真誠的仰慕之情道，「在他的神情與動作中，有著與拿破崙相似的氣質。他是平凡的，卻又是偉大的！我們曾經目睹他虛心聽從女僕的意見，反覆地修改保護凱魯比尼的文藝女神的右手。」

　　年輕的、未來的大師竇加激動又得意地對同伴們說：「你們知道嗎？剛才我小心翼翼地跟隨在老師的身後，與他一起上樓。他突然滑了一跤，我趕緊扶住他，於是，我把這位了不起的藝術家抱在懷裡了！」他臉上洋溢著巨大的幸福。

> **竇加**
> 法國印象派著名畫家。在素描、版畫、布面油彩和雕塑多個領域成績斐然。

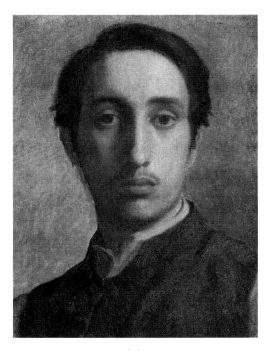

竇加

幾個不同畫派的學生懶洋洋地倚在走廊的牆壁上。

「我們忍不住要講兩句。」其中一個人說，「把你們的目光稍稍從那位『了不起的藝術家』身上移開，看看外面廣闊的天地吧，看看真正精彩、富有生命力的藝術創造！安格爾先生不過藉著他在藝術界的地位，施行實質上的藝術獨裁罷了！看他多麼不遺餘力、毫不留情地否定浪漫畫派的成就！」

安格爾的一些學生面紅耳赤地試圖爭辯。一個人阻止了爭論，他平靜地說：「我們敬佩安格爾老師，不僅僅因為他在藝術上的造詣。對於一位老人，思想上的偏頗也情有可原。更重要的是，我們欽佩他的勇氣和毅力。在過去名家林立的環境裡，他不顧嘲笑，不顧貧困，第一個邁上了自己選定的道路，歷經坎坷，依然保持著一顆對藝術純真的心，他是我們真心敬重的榜樣。」

晚年的不朽之作

安格爾雖年事已高，依然沒有失去創造活力。1845 年，他創作了〈奧松維里伯爵夫人〉。在這幅作品中，他沒有像傳統的做法那樣，刻意描繪貴族夫人莊嚴高貴的形象。

相反，他把她刻畫得如鄰家少女一般率真可愛，毫無矯揉造作之態。畫中的伯爵夫人嬌俏地歪著頭，面帶淡淡的微笑，眼神若有所思，似乎沉浸在美好的憧憬與遐想中；左手的手指支著下巴，像小女孩一般天真無邪。她轉頭側視的神

態顯得優雅而意蘊無窮，而嫻靜的面容、端莊的姿態，又體現出了她身為上流階層的氣質和修養。安格爾安排她站在一面高大的梳妝鏡前，將她的背影呈現在鏡中，讓整幅畫的層次變得豐富起來，也使構圖更加別出心裁。而且，大師故意使鏡子反射出了一幅失真的影像。從正常的透視角度，伯爵夫人的右肩和左手本不應從鏡中看到；鏡前，一朵黃色鬱金香含苞欲放，在鏡中映出的卻是一朵白色、盛開的鬱金香。安格爾用他的作品再次向世人宣布自己的藝術理念：畫家用眼睛看到、用心感受到的，才是真正的自然之美，與現實偏離、與世俗針鋒相對也在所不惜。

〈奧松維里伯爵夫人〉

　　「整個巴黎都想教我如何畫畫！我像一塊躺在鐵砧上任人捶打的烙鐵，這真可以把人逼瘋。」他仍然不得不忍受一些不快。他於 1845 年完成的〈柯辛維李維人像〉，整整花費了四年時間，在展覽會上卻只出現了四天。「我在家裡最飽滿的精力都貢獻給了它！不幸的作品，它使我飽受折磨。」

　　自從使他名聲大噪的〈貝爾坦肖像〉公之於世，社會各界的訂單便紛至沓來，以至於他抱怨道：「全社會都想要得到我的肖像畫！我不是為此回巴黎的，我應該去裝飾皮埃爾城堡和巴黎議事廳！」1851 年，他完成了另一幅作品〈莫瓦鐵雪夫人像〉。七年當中，它一直沉重地壓著他的生活；而老年的疾病，使他越來越感到力不從心，他已經無法完成原本計劃的〈藝術之神 ── 阿波羅〉的大構圖。

〈莫瓦鐵雪夫人像〉

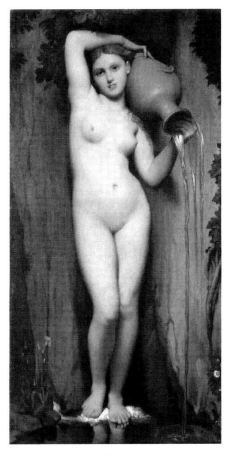

〈泉〉

〈金色年華〉

「他可絲毫不是那種收取報酬便願意為人效勞的畫家！」
波特萊爾說，「貌不驚人的凡夫俗子休想讓他記錄下自己的
長相。他精挑細選，相中的正好是那些最能體現他天賦特色
的婦女：身材豐腴、端莊、擁有健康的容貌。這是他的勝利
與歡樂！」

在此期間，他在皮埃爾城堡創作壁畫〈金色年華〉，繪
畫給了他樂趣，也剝奪了他正常生活的時間，與朋友的相聚
變得稀少，甚至在城堡周圍散步的機會也寥寥可數。每天上
午，他備妥材料，在中午之前出發，然後從下午兩點開始不
間斷地工作到晚上八點。到晚飯時，他已精疲力竭。

即便如此，他仍然深深地愛著自己的工作，彷彿一旦失
去她，他便會衰弱、蒼老、死亡。

　　1856 年，安格爾創作了他最為人熟知的不朽傑作〈泉〉。這幅畫自 1830 年他逗留於佛羅倫斯期間便已開始構思，在此過程中，他做了大量的準備工作，創作了許多變體畫，如〈阿納底奧曼的維納斯〉。

　　安格爾完成〈泉〉時，已經 76 歲高齡。畫面的背景極為樸素，少女站在泉水邊的山崖下，背後是粗糲的、褐色的岩石，頭上掩映著樹木的枝葉，彷彿置身於幽深的山林和一塵不染的山泉水邊；而少女樸素的、沒有任何裝飾的形象，象徵了她與大自然緊緊地融為一體；少女美麗的面容，揉合著羞澀、純真與懵懂的神情，更將這種自然的美推到了極致。畫家精心設計了她站立的姿勢，她的右手環繞過頭頂，與左手共同托著一隻陶罐，泉水正從罐中娟涓流下，彷彿生命與自然之美的源泉。這一托舉的動作，使她站立的身體微微屈向一側，更烘托出少女身形曲線的優美。她緊緊托住水罐的姿勢，自然地流露出少女的羞怯，讓人感到，雖然畫家著力於刻畫少女的裸體，將它大膽地展現於眾人面前，但是他唯一的繪畫宗旨是體現出大自然最純潔、最不容輕侮的美，這美由於它的純潔而更加動人。他是真正懷著對美的敬意，拜倒在美的面前來研究美的！

　　有人評論道：「這位了不起的女子！她的美已經超出了所有的女性。她是如此的生動，彷彿只存在於一個夢想中的伊甸園中！她是所有女性美的集合。」

　　這幅畫還躺在畫架上時，已經聲名遠播。有人直接找到了安格爾。

　　「我的工作還沒完成呢！」頭髮花白的畫家略帶窘迫地說。但是他掩飾不住內心的喜悅，「承蒙厚愛！但到現在為止，總共有五個人想向我購買這幅畫……」

　　「尊敬的安格爾先生，」來者的臉色猛然一沉，彷彿受到了猛烈的刺激，但是他很快恢復了志在必得的神色，「我不知道我的競爭對手們都是些什麼人，不過聽您說來，您還沒答應他們當中任何一個？」

　　「一切發生得太突然了……」老人滿臉通紅地說，「你們幾乎是前後腳衝進來的！按我的習慣，一幅畫不夠滿意，我絕不將它出售，所以，我現在的任務是專心工作，無暇思考該把它給誰，於是出現了這個困難的局面……」

　　「那再好不過了！」來人猛然一拍大腿，「安格爾先生，您告訴我這幾個人出的最高價格，我願意加上一倍！

　　如果還有人與我競價，您隨時告訴我，不必不好意思！我不會放棄這場角逐，錢不是問題。如果您還有不滿意，儘管開口便是！」

　　「我倒不在意價錢……」安格爾為難地說，「但是現在我腦子裡只有繪畫……你們一個個猛撲過來，把我嚇了一大跳。我簡直糊塗了，不知道如何是好！公平起見，你們乾脆抽籤得了！這是最省心的方法！」

來人發出一聲哀嚎：「安格爾先生，我不介意破費，但是如果您要讓我用五分之一的機會冒險，我可是萬萬不甘心啊！」

安格爾好說歹說，總算把這位狂熱的顧客暫時請出了畫室。

最終，迪麥泰爾伯爵心滿意足、視若瑰寶地捧走了這幅畫，它被小心翼翼地供奉在他的私人收藏室內。他去世後，這幅畫依照他的遺囑，被捐贈給巴黎羅浮宮。

1863 年，安格爾完成了浴女題材的集大成之作〈土耳其浴室〉。

畫中共有 20 名女子。其中，背向觀者彈琴的浴女是〈瓦平松浴女〉的變體，而最右側抬起雙臂的女子則借用了多年前畫家為妻子所繪製的素描。安格爾從未去過東方，但是他在想像中創造了具有浪漫氛圍的東方情調。畫中，他借鑑了馬利·活特列·蒙培裘夫人 （其丈夫為駐奧斯曼土耳其帝國大使） 對土耳其浴室的描述：「浴室里約有 200 個女子，以極自然的姿勢坐著，並無放肆的笑聲或舉止。室內的沙發上，覆蓋著豪華的靠墊和絨氈。」畫中的形體以圓形為主，線條流暢，人物布局和諧而有序，具有一種昇華的美感。這幅畫的訂購人原為拿破崙三世，由於皇后認為內容有傷風化，因而拿破崙放棄購買此作，代以安格爾的自畫像。安格爾對此畫稍加潤飾後，便轉售給土耳其大使。由於其曖昧的

情慾色彩，20 世紀初，該畫被送往羅浮宮時兩次被拒絕，1911 年，法國人才正式接納了這幅作品，讓它重返故國。

> ## 奧斯曼土耳其帝國
> 土耳其人所建，由奧斯曼一世創立，版圖初居中亞，全盛時期跨越歐亞非三大洲，17211 世紀後逐漸衰落，1922 年被推翻。

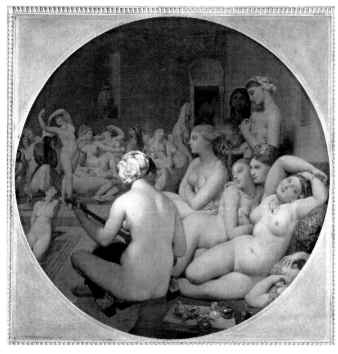

〈土耳其浴室〉

愛妻去世與續弦

「一個人的生活，總有諸多不完美的地方。當我的藝術生涯達到最高峰的時候，我的愛妻卻不能與我共享這一時刻。儘管她永遠對我講同一句話：『親愛的，和你共度的時光如此幸福！』但是我總覺得她錯過了她應得的東西。這是一個缺憾，讓我看到命運的不公。命運女神把好處給了我，讓我的瑪德萊娜忍辱負重，承受光鮮的生活背後最辛苦的一切。我賢惠的妻子，她對此毫無怨言。越是如此，我便越感心痛！我今天的成績，只希望你能親眼看到！」

安格爾孤獨地佇立在妻子的墓前。送葬的親友對他講了一些安慰的話，拍拍他的肩膀，希望他從悲痛中盡快恢復，他卻表示想一個人待一會兒，最後陪一陪與他同舟共濟數十年的愛人。

他在墓地間慢慢地走著，好像又回到了許久以前他們初次見面的時候。那時候他還在羅馬留學，懷著初生牛犢不怕虎的勇氣和一顆赤誠的心，從未想過今後將面臨的跌宕起伏；而她還是一個風華正茂的年輕女子，對他所知無幾。

而後他們便在一起了！除了她以外，所有人都認為安格爾是一個脾氣暴躁、難以相處的人，一個乖戾的天才，而只有與她相對的時候，安格爾的性情才會平靜下來。可是，誰能料到這一切呢？誰？他凝視著妻子墓前的大理石碑。這裡

長眠著一位畫家的妻子，這位畫家畢生追求理想的、極致的美。什麼樣的墓碑，才配得上她的一生？那是一塊方形的、毫無雕飾的樸素石頭。最後，畫家明白了，至簡便是至美。這般摒棄一切的樸素，最適合任勞任怨、在他身後默默無言地扶持他一生的妻子。

他久久地坐在墓碑前，眼睛望著無限的遠處，彷彿在地平線的另一側，有另一個令人神往的世界。先走一步的人將在那裡等候他。他彷彿看到妻子在遠遠地、遠遠地向他揮手。

〈德爾菲娜·拉曼爾〉

「親愛的……」他喃喃地說。

有那麼一瞬間，他似乎真聽到了妻子溫柔呢喃的耳語。

他一動不動地坐著，看著夕陽一直往天際沉下去。

很長時間，安格爾身陷深深的悲痛中。1852 年，71 歲的老安格爾終於續弦。他的第二任妻子是 43 歲的德爾菲娜·拉曼爾。

「喔！好福氣啊你！」親朋好友們拍拍他的肩膀，「看得出來，你還有許多年好日子要過！」

安格爾內斂而矜持地笑著，挽著他的新娘。老畫家看上去依然精力充沛，不減當年，應該還能畫出許多不朽之作。

「我上年紀了，」老人溫和而平靜地說，「還好，到這個年紀，已經沒有什麼人跳出來，指著我的鼻子大聲嘲笑了。

我只希望過一段安安靜靜的日子，把握時間，畫幾年畫。

德爾菲娜是個好小姐。」新娘羞紅了臉，「喔，在我這個老頭眼裡，你當然是小姐啦！」朋友們一連聲起鬨，安格爾繼續說，「我一眼就看得出，她是一個會持家的好太太！她知道怎麼哄這個糟老頭子，把他的生活收拾得服服貼貼。我老了，」他的眼裡露出無限的溫情，「我現在就像一個小孩子，仰賴『媽媽』來照顧我。也就她還不嫌棄我啦！」老人的話淹沒在眾人善意的笑聲中。「好了，別只管說笑啦，喝酒吃飯！」新女主人向客人們招呼道。

「你呀，一把年紀了，離酒杯遠一點兒。」

老人童心大發：「我偏要喝，你還攔著我？」

「那，我照顧不好你，你也不用想好好畫畫囉。」

「遵命！」老人立馬乖乖聽話。

「我還有許多宏偉的計劃！別看我七十多歲了，我有信心把它們都完成，而且絕不敷衍！」老人雄心不減當年，豪情滿懷地說。

再沒有與老人針鋒相對、陽奉陰違的論敵了，他們真心尊敬這位老人，敬仰他老當益壯、十年如一日地創作。

「有你在，我什麼都不擔心。」老人握著太太的手，壓低聲音，快活地說。

「他還真有福氣，總是能找到賢內助。」安格爾的幾位莫逆之交漫不經心地說道，「讓我想起了他的第一任太太。她們多像啊。」

這位步入暮年的老人，他的晚景變得平靜而孤獨。每個晚上，德爾菲娜會點燃一支蠟燭，坐在鋼琴前，為老人彈奏他喜歡的曲子。

「親愛的，今天你想聽什麼？」

「和往常一樣就好。」老人用雙手支著頭顱，倚靠在光滑、笨重的三角鋼琴上，靜靜地望著妻子。她打開琴蓋，略一沉吟，手指便輕快靈巧地跳躍起來。她在彈一支海頓的奏鳴曲。

妻子突然停了下來。「你是一個優秀的小提琴手，」她詢問道，「在你眼裡，我的技巧大概不值一提。我真以為你快睡著了。」

「不，」老人輕聲說，「我不需要什麼高超的技巧……我很反感這些技巧。我喜歡你的演奏，請繼續吧。」

妻子重新把纖細的手指放回琴鍵上：「你真的喜歡？」

「親愛的，我欣賞你的音樂感，那是真正的音樂感。」

妻子微微地笑了，從方才中斷的地方接著彈下去。安格爾仍然一言不發。又過了一會兒，他笨拙地移來一張椅子，坐在妻子身邊，加入了她的演奏。四隻手在黑白相間的琴鍵上跳躍，珠聯璧合。

輝煌的最後時光

泰奧菲爾·戈蒂葉讚美這位大師：「他是這一時代的藝術巔峰！藝術界的第一把交椅，於他當之無愧。這是至高無上的榮譽，他將永垂不朽。但丁賦予荷馬『主宰者』的頭銜，在年輕一代的眼中，安格爾的地位同樣崇高！」

「我的幸福晚年，是在這群年輕人的簇擁下度過的。」安格爾安詳地說。

「1849 年，我的瑪德萊娜去世。」安格爾說，「第二年，他們任命我為國立美術學院院長，就像為了補償我一樣。那

時候，我已經是國家美術委員會的成員了，還入選了沙龍評審委員會。我已經不喜歡忙碌了，他們卻派給我這麼多職位。」

　　年邁的畫家有時候會回一趟蒙托邦，去看看他的朋友和親人們。

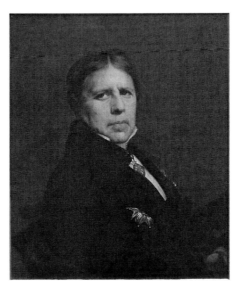

老年安格爾自畫像

　　「這裡有一條以你的名字命名的大街和一個市政當局的大廳。」

　　老人沿著小路慢慢地、小心地走著，腳步顫顫巍巍。

　　他的故居過去寂寞地矗立在一片田地中，現在，它已經被高高低低的房屋包圍起來。父親和母親都不在了，但是看

到熟悉的景色，他還能回想起一些模糊的片段，那是深藏在腦海中的記憶。

「我一直致力於推廣自己的藝術理念。」老人瞇縫著眼，似乎半睡半醒，「有人曾說我專制、獨裁，現在，我卻成了官方學院派的頭目，他們把我的繪畫，稱為『法蘭西藝術的一面旗幟』。」

1855 年，他被邀請參加全歐洲畫家角逐的世界博覽會，展方為他開闢了一個專門的大廳。「他的作品就像供在特殊祭壇上的不朽遺體！」有人嘲笑道。

同年，他接受頒發獎賞委員會的評審邀請，卻又中途退出。年邁的畫家忍不住發表尖銳的看法：「這種地方再不會產生什麼受人推崇的作品了！凡是好作品都被一手遮天的輿論扼殺！我這個資深美術家被迫和一個怪胎推銷員並肩出席。再有令我不滿的決定，我將擺脫這個組織，放棄地位和藝術創作，閉門謝客，用我最後的心血畫畫、欣賞傑作，做一個勤勞的閒人！」

他依然埋頭繪畫，並且比任何時候更熱愛這項事業。

他全心地擁抱它，像擁抱孩子的母親。「我也倍感自己的古怪。該到收拾行李的時候了！希望它越富足越好！讓我生活在人們的懷念中。」他指定將自己擁有的全部藝術品遺贈給蒙托邦，在他死後，用這些藝術品建立一個小型美術館。

同時，他越來越與世隔絕，與自己深惡痛絕的、「充滿低級趣味」的社交界斷絕往來，只與最親近的幾位朋友保持連繫，對其餘一切淡然置之。

1860 年，安格爾偕妻子移居農村。除了因為疏遠故交而倍感痛苦，在書本、畫筆和古典音樂的陪伴下，他愜意地享受著隱居生活。多年以來，他終於第一次徹徹底底遠離爭端，遠離是非。「時光為我保存著智慧與清醒的頭腦，」

他滿足地說，「僅此便值得活下去。」

但是人們還記得他。1862 年，畫家已經 81 歲了。這位曾飽受爭議的老人再次站在了萬眾矚目的位置。

「……授予安格爾先生元老院參議員稱號。」掌聲淹沒了一切，老人卻沉浸在自己的思緒中。

「這是我年輕時所渴盼的一切，現在我回到了我出生的地方，實現了那個長久以來追逐的夢想。我喜悅嗎？我只覺得平靜，洞悉世間一切的平靜。彷彿時間長河在此停滯，把漫長歷史中的一切，像一幅畫卷般鋪展在我眼前。」

1863 年，他獲得了家鄉蒙托邦授予的、作為法蘭西國民的最高榮譽。「表彰尚·奧古斯都·多米尼克·安格爾先生對於蒙托邦作出的藝術貢獻，他為蒙托邦藝術館繪製了大量藝術創作，捐獻出無數堪稱珍品的素描。」市長親手鄭重其事地把一個黃金的花冠戴在他頭上，像他為〈王座上的拿破崙一世〉所繪製的一樣。

「即便這桂冠是皇帝才擁有的，我也不覺榮幸。」安格爾道。但是兩千餘位社會各階層人士的簽名卻深深地感動了他。

他低頭回顧著這一生。壞的日子似乎更多些，好的時光也時常接踵而來，而這老朽衰弱的肉體裡，卻始終居住著一個熱情好動的靈魂，它不肯停歇，總是激動地跳出來，指責缺乏真知灼見的眼光，為真、善、美在世俗中遭遇的一切不公義憤填膺。在這最後的時光，如果不是自己愛與美的信仰，如果不是善良的德爾菲娜用心照顧，他將會怎樣呢？這樣的話，一切令人羨慕的榮譽，都撫平不了這位年邁藝術家的創痛。在最後的日子裡，他將自己視為畢生至寶的〈聖母〉帶在身邊。他住在芒克，不受世俗紛擾，以一顆寧靜的心和盡善盡美的藝術理念，細細地修繕這幅作品。

「即使生命的最後一刻，一切榮譽都已經讓位，而我忠實的理念從未喪失過。」

1867 年，這位大師以 87 歲高齡在巴黎與世長辭。

第 7 章　畫壇權威—晚年安格爾

附錄：安格爾年譜

1780 年 於 8 月 29 日誕生於蒙托邦，全名尚・奧古斯都・多米尼克・安格爾。其父約瑟夫・安格爾是蒙托邦市的裝飾雕刻師、建築設計師、繪畫教授和蒙托邦皇家美術學院院士，其母安娜・安格爾是一位宮廷假髮師之女。安格爾為家中長子。

1791 年 進入土魯斯繪畫雕刻建築學院，師從油畫家基廖姆・佐澤夫・羅克、雕刻家德維崗和風景畫家尚・勃里昂。

1794 年 師從音樂家裘努・萊冉學習小提琴，在土魯斯劇院樂隊擔任第二小提琴手。

1797 年 來到巴黎，經格羅介紹，進入大衛的畫室學習。

1799 年 轉入巴黎美術學校，但仍然師從大衛。

1800 年 1 月，以第一幅人體素描在評比中獲獎；3 月，以〈辛辛納圖斯接見元老院代表〉在羅馬獎學金競賽中獲得第二名。

1801 年 油畫作品〈接見阿加曼農使者們的阿基里斯〉贏得羅馬大獎，他獲得公費留學羅馬的機會，但由於法國政局動盪，獎學金發放和羅馬之行均遭到了阻礙。

1803 年 創作肖像畫〈書房裡的拿破崙〉，作為肖像畫家的才華逐漸受到畫壇關注，小有名氣。

1804 年 創作〈自畫像〉，其創作風格與早期的其他肖像畫具有鮮明區別。

1805 年 創作〈里維拉小姐畫像〉、〈里維耶先生〉、〈里維耶夫人像〉。其中〈里維耶小姐像〉體現了安格爾早期追求理想美的藝術理念。

1806 年 創作〈王座上的拿破崙一世〉，被畫壇大肆抨擊。
同年獲羅馬獎學金，前往羅馬法蘭西美術學院留學深造。

1808 年 創作〈瓦平松的浴女〉、〈俄狄浦斯與斯芬克斯〉，後一幅畫寄往巴黎參加沙龍展出。

附錄

1812 年 創作〈朱比特與忒提斯〉，並送往巴黎參加 228 沙龍展出。

1813 年 在羅馬與瑪德萊娜・夏佩爾結婚。

1815 年 由於生活所迫，創作並出售大量鉛筆肖像畫，這些作品為他贏得了極大的聲譽。

1819 年 創作並展出〈大宮女〉、〈菲利浦五世和貝維克元帥〉、〈洛哲營救安吉莉卡〉，再次受到巴黎畫壇的尖銳批評，同年安格爾返回義大利。

1820 年 移居佛羅倫斯。

1824 年 創作〈路易十三的宣誓〉，第一次受到了官方的讚譽。他返回巴黎，接受波旁王朝頒發的「榮譽軍團騎士」稱號。

1825 年 當選皇家美術學院院士，建立自己的畫室。

1827 年 完成了尺幅宏大的天頂畫〈荷馬禮讚〉，作為向古典大師致敬之作。

1830 年 在革命時期，和藝術論敵德拉克羅瓦以及其他藝術家齊心協力，保護羅浮宮珍藏。

1833 年 在沙龍展出〈貝爾坦先生〉、〈德沃賽夫人肖像〉，前者引起了巴黎畫壇轟動，被公認為整個時代難得的傑作。1834 年在沙龍展出〈聖西姆弗里昂的殉難〉，備受批評。同年，他再度離開巴黎，前往義大利，接替奧拉・維爾奈的職位，擔任羅馬法蘭西美術學院院長。

1836 年 定居麥地奇莊園，主持修復宮廷和花園的工作。

1840 年 完成油畫〈宮女和女奴〉、〈安條克與斯特拉托尼絲〉，由於迎合了官方審美而在巴黎、羅馬兩地贏得巨大聲譽。

1841 年 以勝利者的姿態返回巴黎，並獲得了官方的讚譽，巨大的聲譽為他帶來了大量訂單。由此，他身為學院派領袖和藝術權威的地位正式確立。

1842 年 完成〈奧爾良公爵肖像〉；在將大衛遺骸運回巴黎的請願書上簽名。

1843 年 在皮埃爾城堡創作壁畫〈金色年華〉。

1845 年 創作〈奧松維里伯爵夫人〉。

1846 年 為資助巴黎的貧困藝術家，拿出 11 幅作品參與蓬・努弗爾市場的募款畫展。

1847 年 離開皮埃爾城堡，壁畫工作未完成。

1848 年 當選造型藝術委員會成員，由於在沙龍屢遭挫折的經歷，他建議撤銷沙龍評審會。

1849 年 第一任妻子瑪德萊娜・夏佩爾去世。

1852 年 與德爾菲娜・拉曼爾結婚。

1853 年 完成天頂畫〈拿破崙的凱旋〉。

1855 年 在世界博覽會上展出作品。

1856 年 創作了不朽傑作〈泉〉。

1862 年 因巨大的藝術貢獻獲得元老稱號。

1863 年 被蒙托邦授予金色花冠。完成了〈土耳其浴室〉。

1867 年 罹患肺炎，於 1 月 14 日去世。遺體葬於貝爾・拉傑茲墓園，依據遺囑，大量的繪畫和素描被贈予蒙托邦市。

電子書購買

國家圖書館出版品預行編目資料

藝術主宰者安格爾：〈荷馬禮贊〉、〈大宮女〉、〈路易十三的宣誓〉追求古典主義，復刻文藝復興，凌駕一切之上的是對拉斐爾的敬愛 / 劉晏伶，音渭 編著 . -- 第一版 . -- 臺北市：崧燁文化事業有限公司 , 2022.09
面；　公分
POD 版
ISBN 978-626-332-688-0(平裝)
1.CST: 安 格 爾 (Ingres, Jean-Auguste-Dominique, 1780-1867) 2.CST: 畫 家 3.CST: 傳記 4.CST: 法國
940.9942　　　　　111013132

藝術主宰者安格爾：〈荷馬禮贊〉、〈大宮女〉、〈路易十三的宣誓〉追求古典主義，復刻文藝復興，凌駕一切之上的是對拉斐爾的敬愛

臉書

編　　　著：劉晏伶，音渭
發 行 人：黃振庭
出 版 者：崧燁文化事業有限公司
發 行 者：崧燁文化事業有限公司
E - m a i l：sonbookservice@gmail.com
粉 絲 頁：https://www.facebook.com/sonbookss/
網　　　址：https://sonbook.net/
地　　　址：臺北市中正區重慶南路一段六十一號八樓 815 室
Rm. 815, 8F., No.61, Sec. 1, Chongqing S. Rd., Zhongzheng Dist., Taipei City 100, Taiwan
電　　　話：(02) 2370-3310　　　傳　　真：(02) 2388-1990
印　　　刷：京峯彩色印刷有限公司（京峰數位）
律師顧問：廣華律師事務所 張珮琦律師

— 版權聲明 —

本書版權為山西教育出版社所有授權崧博出版事業有限公司獨家發行電子書及繁體書繁體字版。若有其他相關權利及授權需求請與本公司聯繫。

定　　　價：270 元
發行日期：2022 年 09 月第一版
◎本書以 POD 印製